캘리그라피 기법

매곡 조 윤 곤

❀ (주)이화문화출판사

책머리에

30년 전의 이야기다. "왜 아까운 손을 놀리느냐?"고 묻는 이들이 많았다. '다작을 하면 작품 가치가 떨어진다.'고 생각하는 분들께 "우리가 열심히 써서 나누어주자."는 말을 꺼내기가 쉽지 않았다. 그때나 지금이나 필자는 작품을 쌓아두기보다 필요한 사람들에게 주는 길을 택하며 살아왔다.

30년이 지나는 동안 내로라하는 화랑에서 8번의 개인전을 열었다. 모 전시회에서 8백만 원을 받고 팔았던 작품은 어느 부잣집 안방에 걸린 뒤로 본 사람이 없다. 그 사이 거리에서 써준 수많은 문구들이 카페, 학교, 경찰청 민원실 벽면에서 오가는 이들의 시선을 끌었다. 그렇다면 어느 쪽이 제대로 '작품' 구실을 하고 있는 것일까?

2000년 초반 필자가 처음 캘리그라피를 시작했을 때 "서예 다 말아먹는다."는 소리를 숱하게 들었다. 다른 예술 장르가 다 변하더라도 서예는 저잣거리에서 놀아서는 안 된다는 지엄한 불문율이 있었던 탓이다. 요즘 그토록 까칠했던 서예계 내부에서조차 캘리그라피가 유행하는 걸 보면 실로 격세지감이 아닐 수 없다.

필자는 동료 작가들과 10여 년 전부터 '명구·가훈 써주기' 봉사를 해왔다.

서울시와 한국예술문화원 주최로 광화문 등지에서 행사를 진행한지도 벌써 5년이다. 그동안 시민과 외국 관광객에게 선물한 캘리그라피 작품만 10만 점이 넘는다. 또한 50여 개 학교를 직접 찾아다니며 쓴 작품도 3만 점에 이른다.

필자도 한때 서예는 대중과 만나기 어려운 예술이라고 느꼈다. 엄한 스승 밑에서 배웠고 글씨 이전에 예의를 강조하는 보수성 때문이었다. 그러나 뜨거운 여름날 뙤약볕 아래서 30분씩이나 줄을 서서 기다리는 분들을 보며 내 생각이 틀렸다는 걸 깨달았다. 서예와 캘리그라피가 동전의 양면처럼 함께 발전할 수 있다는 가능성도 엿보았다.

캘리그라피가 대중화하면서 필법과 규칙을 묻는 사람들을 종종 만났다.

'캘리그라피 아카데미'를 운영하고 다양한 초청강의를 진행하면서 필자 스스로 그런 질문에 답해야 할 필요성을 느꼈다. 전통 서예 교재나 캘리그라피 실용서 만으로는 초보자들이 풀어내기 어려운 문제들이 많아 보였다. 그것이 이 책을 기획한 이유다.

고심 끝에 월간 〈서예문인화〉 이홍연 사장님과 의논해 캘리그라피 기본서를 구상했다.

초보자도 훈련을 통해 캘리그라피의 매력을 느낄 수 있다는 것을 실증적으로 보여주기 위해 걸음마 단계부터 차근차근 기술했다. 혹자는 캘리그라피가 자유로움을 추구하는 예술이므로 필체를 설명하는 것이 자칫 창의성을 해친다고 말할지도 모른다. 그러나 캘리그라피도 글씨가 기초라는 점에서 필체를 이해하는 것은 작품의 완성도를 끌어올릴 수 있는 지름길이다.

이 책은 여러 모로 부족하다. 충분한 의견수렴과 검토를 거치기보다 그간의 고민을 소박하게 풀어냈다. 따라서 많은 분들의 책망과 질타가 있을 것으로 예상한다. 필자는 그러한 비판도 서예가 발전하는 계기라 생각한다. 캘리그라피가 다양한 형태로 확산되는 추세이므로 그에 따른 논의도 깊어질 것으로 본다.

글씨는 우리 삶의 많은 영역을 규정한다. 아침에 눈을 뜨면서부터 글씨의 홍수에 빠져든다. 그럼에도 자칭 글씨 전문가인 서예인들조차 우리의 글씨가 어떻게 변하고 있는지 헤아리지 못한다. 필자는 서예가 기계적이고 인위적인 디지털 폰트에 밀려 자리를 내준 원인도 그곳에 있다고 믿는다.

SNS가 소통의 대명사가 된 시절이지만 글씨의 생명력은 여전히 막강하다.

전달방식이 달라졌지만 여전히 콘텐츠의 바탕은 글씨다. 같은 글씨라도 어떻게 표현하느냐에 따라 마음이 달라지는 시대가 되었다. 필자는 캘리그라피야말로 감성을 움직이는 자연스런 글씨라는 점에서 서예인들이 주유할 수 있는 창공이요, 대해라 여긴다.

덧붙여 이 책의 작품 편에 수록한 문구에 대해 말하고자 한다. 시구나 명구는 가능한 출처와 작자를 밝히려고 노력했으나, 누구의 원작인지 확인할 수 없는 글은 표기하지 않았다. 필자의 미흡으로 명기하지 못한 원문의 작자에게 이 지면을 빌려 양해를 구한다. 또한 필자가 붓으로 옮길 수 있도록 훌륭한 글을 남겨주신 분들께 깊이 감사한다. 끝으로 이 책의 출간과정에 도움을 준 용산 무원재 동료들에게 고마움을 전한다.

을미년 새봄
매곡 조 윤 곤

캘리그라피란 무엇인가

캘리그라피는 메시지만 전달하는 문자 형태에 조형미를 더하고 감성과 예술성까지 담아내는 글자 예술이라 할 수 있다. 어원은 그리스어로 '아름답다'는 뜻을 가진 'kallos'와 글씨라는 의미의 'graphy'가 합쳐진 단어다. 우리나라에서는 1990년대부터 조금씩 퍼지다가 최근 대중적으로 유행하고 있다.

활자 문화는 컴퓨터 보급 이후 급변했다. 컴퓨터를 통한 다양한 폰트가 보급되면서 글씨와 디자인이 복합된 형태로 발전했다. 이에 따라 정형화된 기존 문자 체계는 표현력의 한계에 부딪혔고 살아 숨 쉬는 글씨가 눈길을 끌었다. 친근감과 동양적 감성을 수반한 시각적 언어인 캘리그라피의 태동 배경이다.

캘리그라피는 붓, 펜, 또는 여타의 미술 도구를 활용한다. 이것은 인쇄 활자나 컴퓨터 서체에 상대되는 개념으로 다양한 필기구를 사용해 손으로 직접 쓰고 디자인한 모든 글씨를 포함한다.

한국 캘리그라피의 특징은 서예를 기본으로 한다는 점이다. 이는 한글이 우리 눈에 익숙해져 미적 감각도 한글을 통해 인지되는 경향이 강하기 때문이다.

그러므로 붓을 다룰 줄 알면 한글의 조형미를 체득할 수 있고 자연스럽게 캘리그라피 완성도까지 끌어올릴 수 있다.

동시에 캘리그라피는 전통서예와 구분된다. 서예는 붓, 먹, 화선지를 기본으로 규범과 필법을 중시하지만, 캘리그라피는 기존 체계에 얽매이지 않고 실용성과 상업성을 자유롭게 추구한다. 말하자면 서예와 캘리그래피는 형태적으로 유사한 체계지만 내용적으론 차이가 크다.

캘리그라피는 실용성과 상업성에 한정되지 않는다는 점에서 타이포그라피와도 상이하다. 또한 캘리그라피는 작가의 철학과 사상을 포함한다는 점에서 단조로운 펜글씨와도 다르다. 이렇듯 캘리그라피는 특별히 창작되었다기보다 예술의 발전 단계에서 시대적 흐름을 반영한 자연스런 결과물이라 할 수 있다.

급변하는 시대라지만 우리 몸에 맞는 우리만의 표현방식이 있기 마련이다.

따라서 우리 사회에 뿌리 깊게 스며든 문화적 특성을 잘 이해할수록 우리의 문화적 창조성은 위력을 발휘할 것이다.

주지하듯이 우리는 세계가 부러워하는 문화적 유산을 가졌다. 서예 또한 우리 문화를 풍부하게 만든 훌륭한 자산임에 분명하다. 이제 고전 서예를 바탕으로 디지털 문명과 현대적 디자인을 보완하고 접목하는 것이 우리에게 맡겨진 과제일 것이다. 좁게는 피로에 지친 현대인에게 휴식을 주는 청량제로부터, 넓게는 한국을 문화강국으로 이끄는 동력을 길러내는 일까지, 캘리그라피는 우리 사회 전반에 걸쳐 유용한 도구가 될 수 있다.

캘리그라피 기법

목 차

이 책에 사용한 붓 종류

다양한 재료와 도구를 사용할 줄 안다는 것은 다양하게 표현할 줄 안다는 뜻이고, 그것은 캘리그라피 작가의 실력을 좌우한다.

또한 붓을 잘 다룬다는 것은 캘리그라피 공부의 필수 조건이며, 내용에 적합한 붓을 선택할 수 있어야만 감성까지 담아 낼 수 있다.

이 책의 작품들에 사용된 붓의 종류이니 참고하기 바란다.

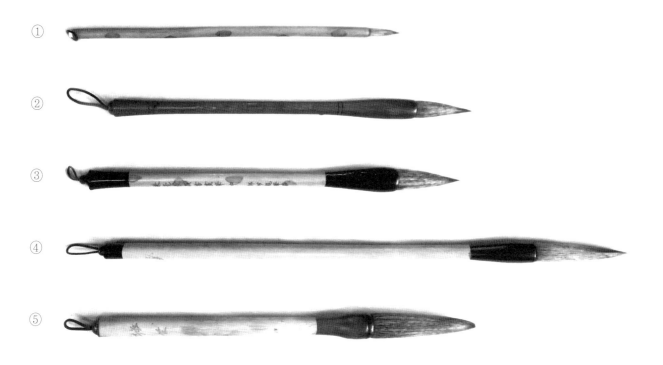

예시 : 사용한 붓의 구분

번호	붓의 굵기	붓털 길이	종 류
1	8mm	3cm	중봉(양모)
2	12mm	4.5cm	중봉(양모)
3	15mm	4.5cm	단봉(양모)
4	8mm	9cm	장봉(양모)
5	16mm	8cm	중봉(양모)

[참고] 서예 작품에서 '임서'(작품을 보고 모방하는 것)는 그 작품에 사용된 조건의 붓이 아닐 경우, 같은 느낌을 표현하기 어렵다.

이 책에 사용된 용어 해설

중봉 선을 그을 때 진행 방향과 붓 털이 일치함으로써 붓 끝이 획의 중간에 위치하도록 긋는 상태
(주로 원필의 선이 나타남.)

측봉 선을 그을 때 붓 끝이 점획의 가장자리로 그어지는 상태(중봉과 대비)
(주로 방필선이 나타남.)

원필 중봉선으로 그어지면서 획이 둥근 느낌으로 나타나는 필획

방필 획을 측봉으로 그을 때 주로 나타나는 상태를 말하고 획에 각이 나타나는 글씨(원필과 대비)

장봉 필법의 하나로 획을 쓸 때 시작하는 부분을 붓 끝이 나타나지 않도록 감추어 역입해서 쓰는 방법

역입 획의 시작 부분에서 장봉하기 위하여 붓을 진행 방향 반대로 그어 시작하는 것

수필 획의 끝 부분에서 진행 반대 방향으로 붓을 거둬들이는 것

단봉 붓털 길이가 붓털 양에 비례해서 짧은 것

장봉(붓) 붓털 길이가 붓털 양에 비례해서 긴 것 (단봉의 반대)

자간 글자와 글자 사이

행간 여러 줄을 쓸 때 줄과 줄 사이

실획 실제의 점과 획

허획 흘림체에서 획과 획의 연결 사이에서 생기는 실제선이 아닌 선

가독성 글자나 기호 등이 얼마나 쉽게 읽히는가 하는 정도

실기(기초편)

기본 선 긋기

바른 선긋기란 바른 획을 쓰는 것이다.
획을 쓰는 것이 글자를 쓰는 것이고 글자를 쓰는 것은 곧 작품을 완성하는 것이다.
그러므로 선긋기의 이해가 작품을 좌우한다.

중봉 선 긋기

붓털이 진행 방향으로 가지런히 놓이게 하고 긋는다.

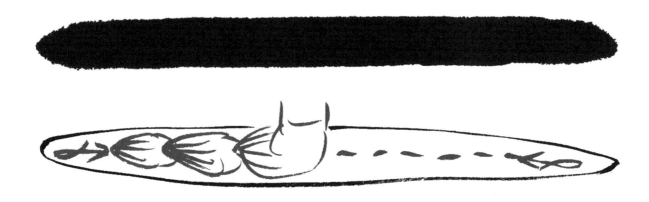

측봉 선 긋기

붓털이 진행 방향과 가지런히 놓이지 않게 하여 긋는다.
붓 끝을 측면으로 하여 밀듯이 긋는다.

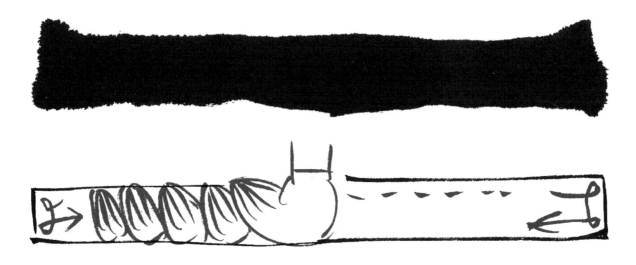

▶사용 붓(7p 예시 3번 붓) 단봉

10

기본 획 쓰기

중봉(원필) 획 긋기

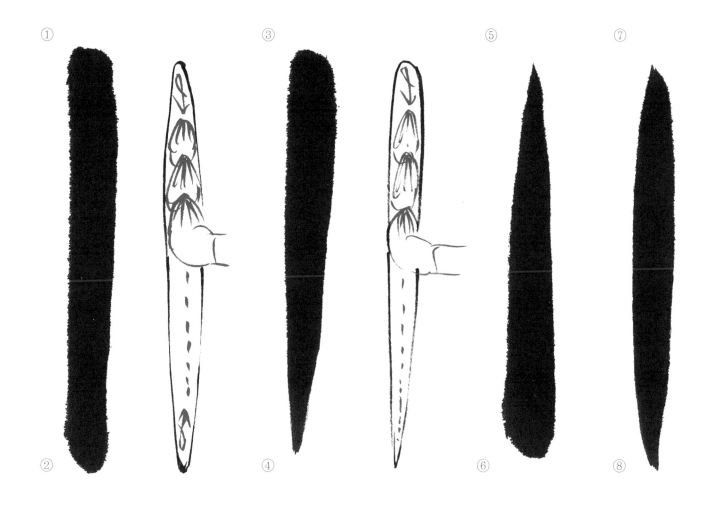

1) ①,③ 둥근 모양이다. 역입(장봉)하여 약간 눌러 한 호흡 쉬었다가 경쾌하게 시작한다.

2) ②,⑥ 붓을 약간 눌러 가지런히 하고 붓을 진행한 반대 쪽으로 다시 거두면서 붓털을 일으켜 세운다.

3) ④,⑧ 빨리 그어 내려온 붓을 갑자기 멈추면서 진행한 반대 쪽으로 급히 거둔다.

4) ⑤,⑦ 붓을 수직으로 내리지 말고 비행기가 착륙하듯이 경쾌하게 시작한다.

▶사용 붓(7p 예시 3번 붓) 단봉

중봉(원필) 획 여러 방향으로 긋기

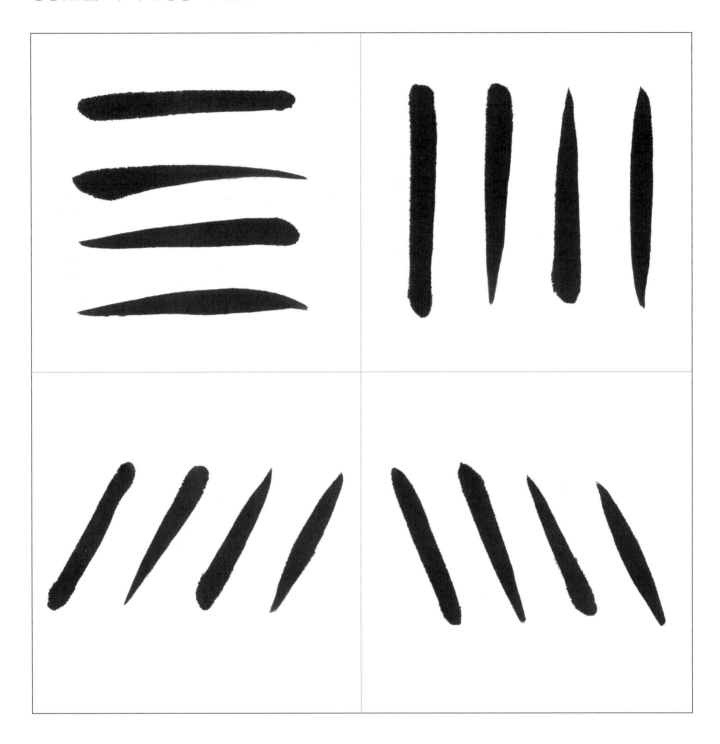

가로 긋기, 사선 긋기 모두 앞 페이지의 세로 긋기 방법과 같으며 굵은 시작 부분이나 뾰족한
시작 부분, 또 굵게 끝나는 부분이나 뾰족하게 끝나는 부분은 세로 획 긋기와 같다.

[참고] 원필 선은 곡선 글씨이고 둥근 느낌의 획이 나타나며 부드럽고 수려한 글씨이다.
　　　붓을 조금 드는 느낌으로 긋고 속도는 약간 빠른 게 좋다.

▶사용 붓(7p 예시 3번 붓) 단봉

기본 획 쓰기

측봉(방필) 획 쓰기

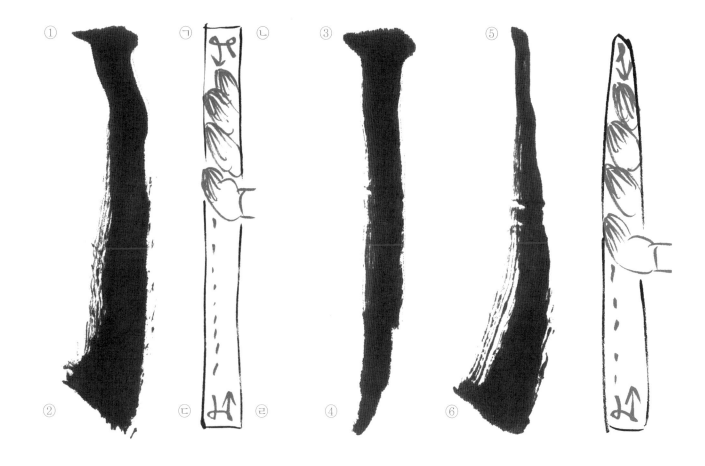

1) ①,③ 각진 모양이다.
 ㉠역입하여 붓을 ㉡쪽으로 가로로 눕혀 댄다.
 ㉡부분에서 붓을 들지 말고 누른 상태에서 완전히 꺾어 진행 방향으로 향한다.

2) ②,⑥ 측필로 힘차게 그어 붓을 ㉣부분에서 ㉡처럼 들지 말고 완전히 꺾어 ㉢쪽으로 향했다가 ㉢부분
 에서 한 호흡 가다듬고 진행 반대 쪽으로 거두면서 붓을 일으켜 세운다.

3) ④ 붓 끝에 마지막까지 힘을 실었다가 빨리 붓을 거둬들인다.

4) ⑤ 가늘지만 역입(장봉)하여 붓 끝에 힘을 실고 서서히 측봉으로 붓을 튼다.

▶사용 붓(7p 예시 2번 붓) 중봉

여러 방향 기본 획 쓰기(방필)

가로 긋기와 사선 긋기 모두 세로 긋기 방법과 같다.

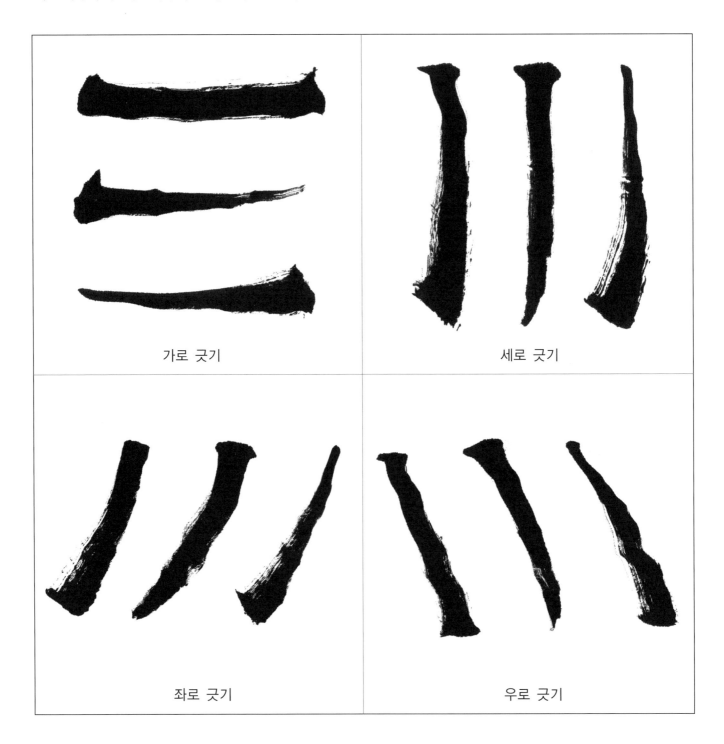

가로 긋기	세로 긋기
좌로 긋기	우로 긋기

[참고] 방필 획은 강하고 힘찬 느낌의 글씨이고 각선과 거친 느낌이 나타난다.
　　　붓을 눌러 약간 비끼듯이 쓰며 화선지와 붓이 서로 엉키어
　　　반항하는 듯하게 힘으로 그어가야 한다.

▶사용 붓(7p 예시 2번 붓) 중봉

기본글자 획 쓰기

각 　 극 　 곽 　 겪

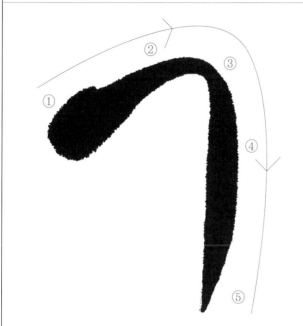

① 진행의 반대 방향으로 시작한다. (장봉 역입)
② 붓을 가볍게 든다.
③ 거의 붓을 들다시피 한다. 붓 방향을 바꾼다.
④ 빠르게 쓴다.
⑤ 붓을 들면서 갑자기 빠르게 거둔다

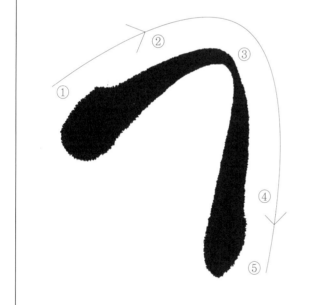

①②③④는 위에서 쓰는 법과 같다.
⑤붓을 누르면서 천천히 한 번 쉬었다가 무겁게 거둔다.

[참고] ㄱ, ㄴ, ㄷ, ㄹ, ㅋ, ㅌ은 쓰는 법이 비슷하다.
ㄹ은 (ㄱ+ㄷ) ㄷ은 (ㅡ+ㄴ)이고 ㅌ은 (ㅡ+ㄷ)이다.

*여기서 말하는 기본자란 이 책을 공부하기 위하여 필자가 임의로 명칭한 것임.

▶사용 붓(7p 예시 3번 붓) 단봉

난 는 반 넨

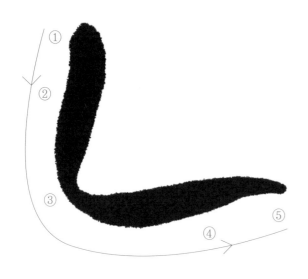

① 진행 방향 반대로 시작한다.(장봉 역입)
② 붓을 가볍게 든다.
③ 붓 방향을 바꾼다.
④ 빠르게 쓴다.
⑤ 붓을 빨리 멈추면서 거둔다.

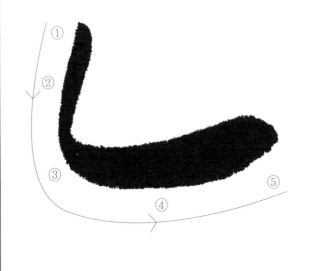

①②③④는 위 ㄴ 쓰는 법과 같다.
⑤붓을 누르면서 천천히 쉬었다 무겁게 거둔다.

▶사용 붓(7p 예시 3번 붓) 단봉

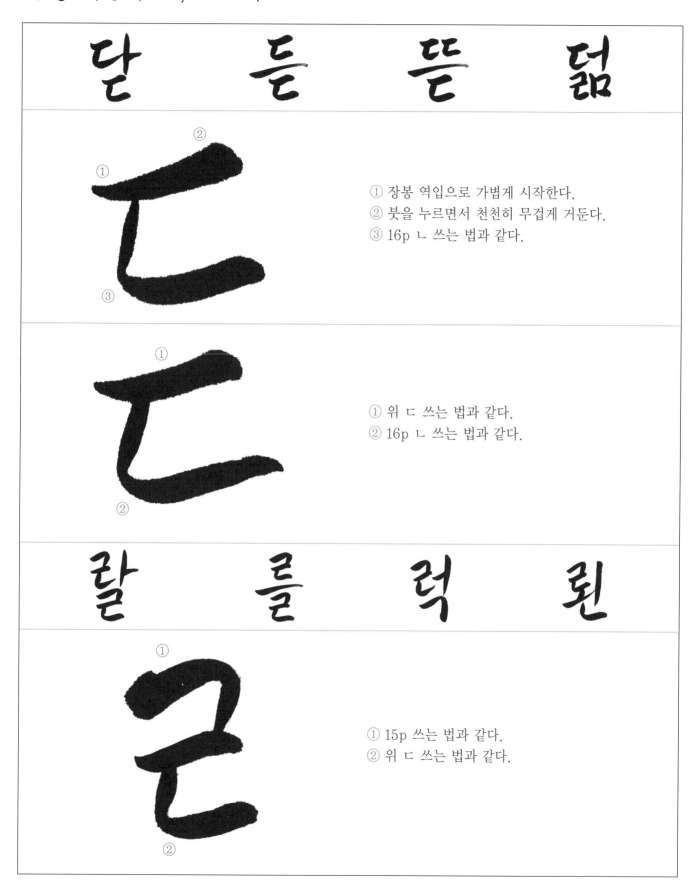

달 듣 뜯 덞

① 장봉 역입으로 가볍게 시작한다.
② 붓을 누르면서 천천히 무겁게 거둔다.
③ 16p ㄴ 쓰는 법과 같다.

① 위 ㄷ 쓰는 법과 같다.
② 16p ㄴ 쓰는 법과 같다.

랄 를 럭 뢴

① 15p 쓰는 법과 같다.
② 위 ㄷ 쓰는 법과 같다.

▶사용 붓(7p 예시 3번 붓) 단봉

삿 숏 잦 찾

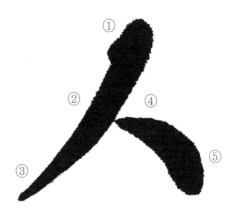

① 장봉 역입
② 경쾌하고 빠르게
③ 가볍게 들면서 빨리 거둔다.
④ 가볍게 시작하여 무겁게 천천히 거둔다.

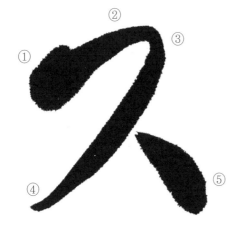

① 붓의 진행 방향과 반대 방향으로 시작하여
 가볍게 긋는다. (장봉 역입)
② 가볍게 든다.
③ 붓 방향을 바꾼다.
④ ⑤ 위에 ㅅ 쓰는 법과 같다.

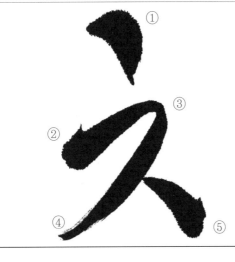

① 장봉 역입하여 시작하고 빠르게 멈추면서 거둔다.
② ③ ④ ⑤ 위에 ㅈ 쓰는 법과 같다.

[참고] ㅅ, ㅈ, ㅊ 쓰는 법이 비슷하다.

▶사용 붓(7p 예시 3번 붓) 단봉

영 웅 황 흥

*한 번에 쓰기

① 장봉 역입하여 무겁게 시작한다.
② 붓 방향을 바꾼다.
③ 가볍게 들어낸다.

*두 번에 나눠 쓰기

① 장봉 역입하여 시작한다.
② 붓 방향을 바꾼다.
③ 2/3정도 쓰고 가볍게 든다.
④ ㄱ을 쓸 때처럼 방향을 바꾼다.

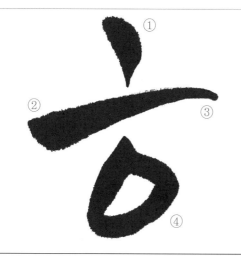

① ② 장봉 역입으로 무겁게 시작한다.
③ 가볍게 붓을 들면서 빨리 멈추며 거둔다.
④ 위에 ㅇ 쓰는 법과 같다.

[참고] 한 문장에 같은 글자가 나올 때는 다양한 변화가 필요하다. 자음이나 모음 또는 한 획에서의 변화 등을 공부해보기 바란다.

▶사용 붓(7p 예시 3번 붓) 단봉

여러 가지 자음 쓰기

ㄱㄱㄱㄱㄱㄱㄱㄱ

ㄴㄴㄴㄴㄴㄴㄴㄴ

ㄷㄷㄷㄷㄷㄷㄷㄷ

ㄹㄹㄹㄹㄹㄹㄹ

ㅁㅁㅁㅁㅁㅁㅁㅁ

ㅂㅂㅂㅂㅂㅂㅂㅂ

ㅅㅅㅅㅅㅅㅅㅅㅅ

[참고] 다양한 자음을 쓸 줄 안다는 것은 캘리그라피의 필수 요건이다.
　　　획의 길고 짧음, 굵고 가늚, 크고 작음, 느리고 빠름, 기우는 각도의 변화 등은 글씨를 잘 쓰는 지름길이다.

▶사용 붓(7p 예시 3번 붓) 단봉

20

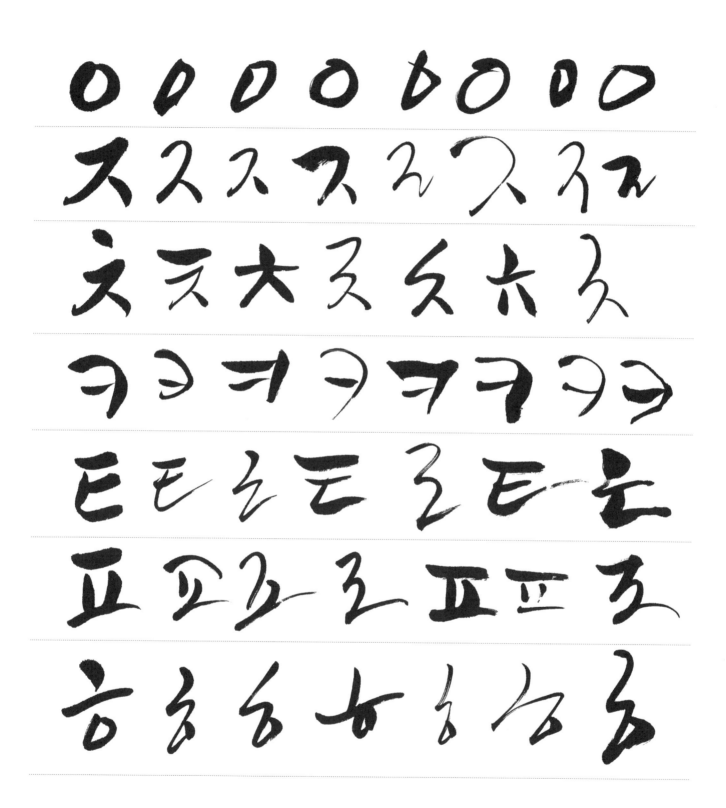

[참고] 자음 쓰기와 마찬가지로 모음 쓰기에서도 속도, 기울기 등 여러 변화가 필요하다.

▶사용 붓(7p 예시 3번 붓) 단봉

여러 가지 모음 쓰기

ㅎ의 다양한 변화

다음은 ㅎ을 여러 가지 형태로 써 본 예시다.
다른 자음도 변화를 주어 연습해 보시기 바란다.

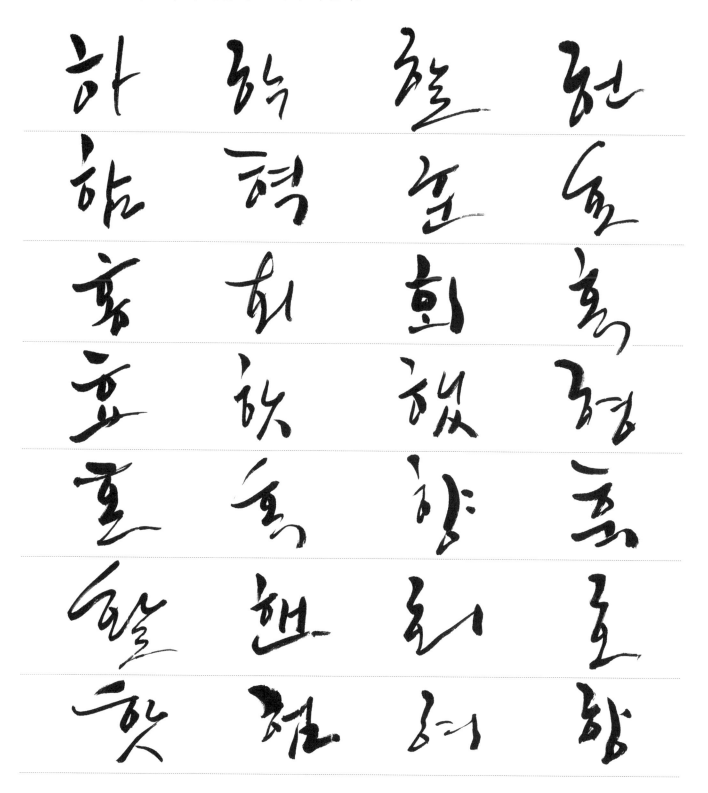

▶사용 붓(7p 예시 3번 붓) 단봉

모음 쓰기의 활용

가　나　라　바　사　아

쟈　쌰　갸　캬　햐　퍄

거　너　어　서　버　처

려　여　쳐　꿔　훠　껴

또　로　소　톼　꼬　효

교　오　표　쇼　툐　뵤

우　구　두　쯕　부　푸

류　규　슈　유　뉴　퓨

느　그　으　르　츠　흐

기　니　디　리　지　피

한 글자의 다양한 변화(예시 : 흙)

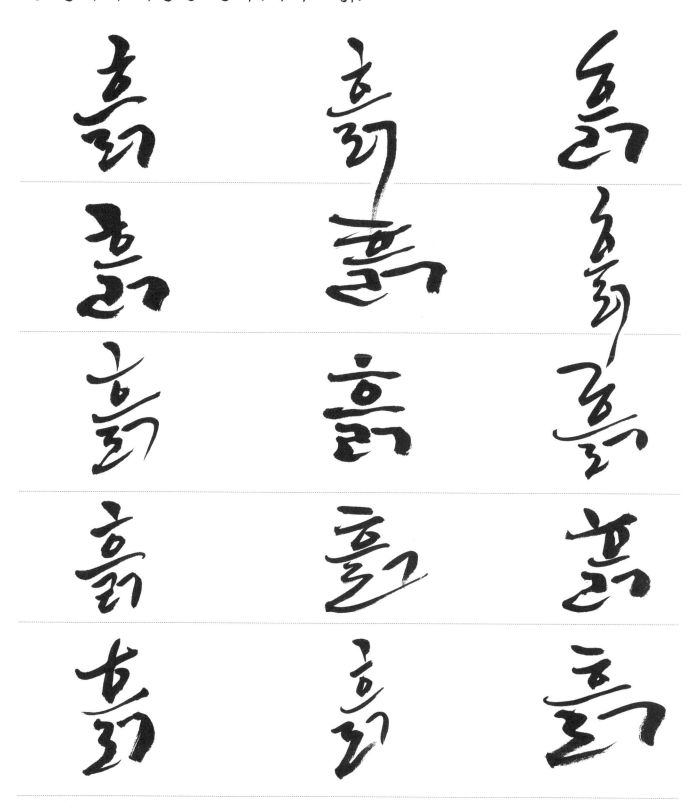

[참고] 한 문장에 같은 글자가 나올 때는 변화가 필요하다.
　　　 자음이나 모음 또는 한 획에서의 변화 등을 공부해 보기 바란다.

▶사용 붓(7p 예시 3번 붓) 단봉

획과 획 사이 공간 맞추기

가로 간격 맞추기

가로 세로 간격 맞추기

가로 세로 간격 맞추기

가로 세로 간격 맞추기

[참고] 글자는 안정감에서 완성된다.
　　　글자의 획과 획 사이, 가로 세로, 자음 모음 구분 없이 모두 같은 간격으로 쓴다.

▶사용 붓(7p 예시 3번 붓) 단봉

자음 모음 바꿔 써보기

자음 모음 바꿔 써보기는 다른 글씨를 대입해 봄으로써 상상 이상의 변화를 가져올 수 있다.
자기 글씨에 다른 사람의 글씨를 대입해 봐도 큰 도움이 된다.

여러 가지 자음 바꿔 쓰기
갈 ㄱㄴㄷㄹㅁㅂㅅㅇㅈㅊㅋ ㅍ ㅎ

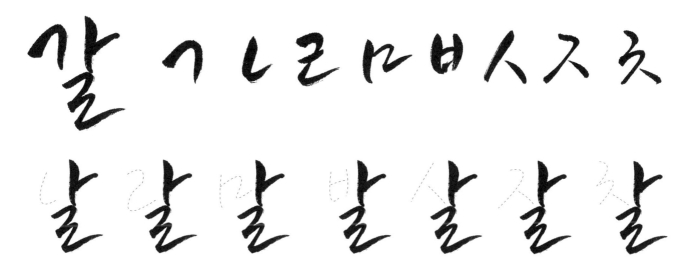

여러 가지 모음 바꿔 써보기
갈곰 ㅏㅑㅓㅕㅗㅛㅜㅠㅡㅣ

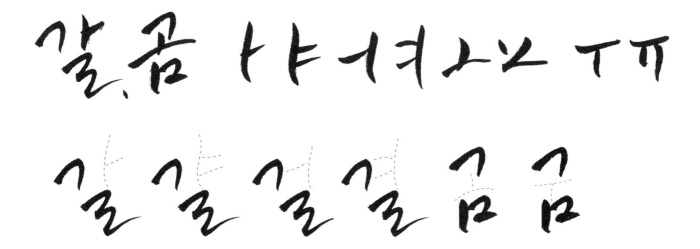

※ 붓펜이나 연필로 연습하면 쉽고 효과적임.

▶사용 붓(7p 예시 3번 붓) 단봉

획의 변화

1. 길이의 변화

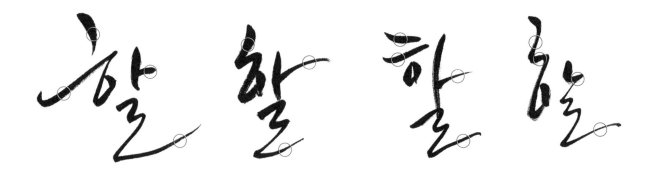

2. 굵기의 변화

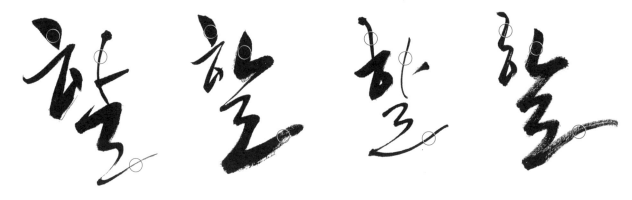

3. 곡선의 변화

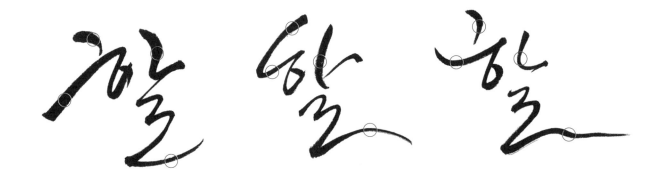

1) 길이의 변화 : 길고 짧음의 변화이며 길게 긋는 선은 강조하는 느낌을 줄 수 있다.
2) 굵기의 변화 : 무거움과 가벼움의 변화이며 한 획 또는 한 글자에서도 가능하다.
3) 곡선의 변화 : 앞의 모음 쓰기를 참고하기 바라며, ⌣ 위로 향하는 기세(앙세) ⌢ 아래를 덮는 기세(부세) 등 다양한 곡선의 변화가 있다.

▶사용 붓(7p 예시 2번 붓) 중봉

4. 속도의 변화

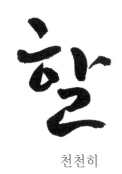
천천히

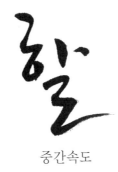
중간속도

빠르게

5. 기울기의 변화

6. 획의 시작과 끝의 변화

4) 속도의 변화 : 부드럽고 정감있는 글씨는 천천히 쓰고 강하고 경쾌한 글씨는 빠르게 쓴다.

5) 기울기의 변화 : 획이 기우는 각도에 따라 다양한 느낌이 나온다. 모음이나 자음 모두 첫 획의 기울기를 기준으로 삼는 것이 좋다.

6) 획의 시작과 끝 부분의 변화 : 획의 시작과 끝 부분은 전체에 큰 영향을 준다.
 대체로 세 가지로 나뉘며, 획의 중간 굵기보다 뾰족한 것, 중간 굵기와 같은 것, 중간 굵기보다 굵은 것 등이다.

▶사용 붓(7p 예시 2번 붓) 중봉

붓 속도의 이해

느리게 쓸 경우	빠르게 쓸 경우
• 부드럽다	• 강하다
• 유연하다	• 기운차다
• 포근하다	• 차갑다
• 정적이다	• 동적이다
• 무겁다	• 거칠다
• 먹물이 진하다	• 먹물이 연하다
• 붓을 대체로 들어 쓴다	• 붓을 대체로 눌러 쓴다
• 대체로 중봉 필법이다	• 대체로 측봉 필법이다
• 대체로 원필 글씨이다	• 대체로 방필 글씨이다

기본 글자 써보기

▶ 한글 2,350자 중에서 발췌

▶ 사용 붓 : 단봉 양모 굵기 15mm 붓털 길이 4.5cm

가 각 간 갈

갈 갊 갔 강

갖 같 갚 갛

개 객 갠 갤

갱 갯 거 걱

건 걸 걸 겖

궁 궈 퀵 퀀

철 꿰 귀 규

뀨 꿀 그 극

근 글 끔 긍

기 끽 긴 길

긺 검 깅 꾶

꽁 꼰 꼴 꼼

꽁 꽂 꽈 꽉

꽝 꽤 꽥 꽹

꾀 꾄 꾐 꾸

꾼 꿀 꿈 꿋

꿍 꿔 꿩 께

났 냥 낯 날

낭 내 낵 낸

낼 냄 냇 냉

녀 년 념 녕

넉 노 녹 논

놀 놈 놋 농

눙 느 늫 는

늘 늙 늠 늡

능 늦 뇨 니

닉 닌 닐 님

닝 닢 다 닭

단 닫 달 닳

닮 담 닯 닷

당 닷 닻 닿

대 댁 댄 댈

댐 댕 댜 더

덕 덖 던 덜

� 덥 덟 덩

데 덱 덴 델

뎀 뎄 뎅 더

뎐 도 독 돈

돈 돌 돐 돔

돕 돗 동 돼

됐 되 된 될

틉 듯 퉁 디

딕 딘 딜 딤

딩 따 딱 딴

딸 땀 땃 땅

땋 때 땍 땐

땔 땜 땟 땡

띄 띈 띄 띈

띌 띔 띵 라

락 란 람 람

랏 랑 랑 래

랙 랜 랠 램

랩 랫 랭 랴

렸 령 레 로

록 론 롤 롬

룝 롯 룡 뢨

뢰 뢴 룅 료

론 룡 루 룩

룬 룰 룸 룹

룽 뤄 뤘 뤼

류 룩 룬 룰

룽 르 륵 른

를 름 륩 롯

룡 리 릭 린

럴 람 랍 링

마 막 만 맗

맍 말 맑 맘

맵 맛 망 맞

맡 맣 매 맥

맨 맬 맴 맶

맷 맸 맹 맥

머 먹 면 멀

멈 멉 멋 멍

메 멕 멘 멜

멤 멥 멧 며

먹 면 멸 멋

명 몇 모 목

봇 본 볼 봄

봅 못 몽 뫄

뫼 뫈 뫗 뵝

묘 묜 무 뮦

물 물 뭅 뭉

물 뮈 뭔 뭘

발 밝 밤 밥

방 밭 배 백

밴 밸 뱀 뱁

뱃 뱅 벼 벽

번 범 법 벙

벗 베 벤 벨

봄 봅 부 북

분 불 붉 붐

붓 붕 불 뷔

뷘 뷻 뷰 쁘

븐 블 비 빅

빈 별 범 벗

빙 뻣 빠 빡

빤 빨 빰 빳

뻐 뻑 뻔 뻘

뻣 뻥 뻐ㅣ 뻠

사 삭 산 살

삶 삼 삽 상

새 색 샨 셜

샘 생 사 산

샴 샹 서 석

선 섞 설 세

셈 셋 셔 션

셌 소 속 손

솔 솜 솝 솟

송 솔 솨 솩

쇄 수 숙 슨

술 술 숨 숫

승 숯 술 쉬

쉐 쉘 쉬 윈

쌀 쌂 쌃 쌍

쌔 쌜 쌤 써

썩 썬 썸 썹

썼 쎄 쎈 쏘

쏙 쏜 쏠 쏭

쏴 쏵 쏬 쐐

쇠 쑤 쑥 쑨

쑬 쒀 쒔 쒜

쒸 쒼 쓰 쓱

쓴 쓸 씀 씁

씨 씩 씬 씰

씻 씽 아 악

안 앉 알 앎

암 앑 앐 앙

앞 애 액 앤

앨 앰 앳 앵

야 약 얀 얕

얄 얇 얉 어

역 연 얼 엻

읽 염 엽 없

었 엉 역 에

엔 엘 엠 엥

여 역 엮 연

열 엽 엽 었

원 웜 윗 윙

유 육 윤 율

웃 웅 으 윽

은 을 음 읍

웃 응 의 이

익 인 일 읽

임 잎 있 잉

잊 잎 자 작

잔 잘 잠 잡

잦 장 재 잭

잰 잴 잼 쟁

쟈 쟌 저 적

전 절 점 접

젓 정 젖 제

젝 젠 젭 져

조 족 존 졸

좀 좁 종 좋

좌 좍 쥐 주

죽 준 줄 좀

즙 종 줘 젔

쥐 줜 쥬 줄

조 즉 존 졸

좀 죱 종 지

직 진 절 짐

집 짓 징 젖

죠 쩌 쩍 짠

쨀 짧 짬 짭

쨍 쩨 쩍 쨘

쨀 쨈 쨍 짜

짠 쩌 쩍 쩐

짠 쩔 쩝 쩡

쩟 쩡 차 착

찬 창 찰 참

찾 찼 창 찾

채 책 챈 챌

챔 챙 처 척

출	츰	츱	춧

충	처	첬	췌

췌	췬	츄	츠

출	츰	층	치

직	친	철	최

침	첫	칭	차

칵 칸 칼 캄

캇 캉 캐 캑

캔 캘 캠 캡

캣 캥 캬 캭

커 컥 컨 컬

컴 컵 컷 컹

퀴 퀵 퀸 큐

크 쿡 큰 쿨

큼 콩 끼 끽

낀 낄 낌 낑

타 탁 탄 탈

탐 탑 탓 탕

태 택 탠 탤
탱 터 턱 턴
털 텀 텅 토
톡 톤 톨 톰
톱 통 퇴 툇
투 툭 툰 툴

파 팍 판 팔

팜 팟 팠 팡

팔 떼 팩 펜

펠 팸 팽 퍼

퍽 펀 펄 펌

펏 펑 폐 펙

펜 펠 펫 펴

펼 폄 평 폐

포 퐁 폰 폴

폼 퐁 표 푸

푹 푼 풀 품

풋 풍 퓨 프

픈 플 피 픽

핀 필 핌 핏

핑 하 학 한

할 함 핥 핫

항 해 핵 핸

핼 햄 햇 했

행 햐 향 허

혁 헌 혈 험

헛 형 헤 헥

헨 헬 헴 헷

행 혀 혁 현

혈 혐 협 헛

형 혜 호 혹

혼 홀 홈 홉

홋 홍 화 확

환 활 핫 황

홰 핵 홴 햇

행 회 획 헀

응용 글자 써보기

▶ 한글 2,350자 중에서 발췌

▶ 사용 붓 : 중봉 양모 붓 굵기 12mm 붓털 길이 4.5cm

가 깧 간

깔 깸 깖

깣 깦 깩

꼭 꾜 꿈

족 랅 광

쭉 훌 ㅡ

쥐 친 금

값 길 감

까 깐 깡

껑 깸

꿈 꿍 꽃

끌 깐 낑

다 다 닭 달

당 덤 더

독 돌 동

돼 되 두

복　듬　뒷새

ㄷ　들　등

막　땅톤　때뜸

라 란 악

련 렁

럭 럼 롱

렇 런

맘 맘 맘

뜰

맒 맘 메

먹 멜 멜

먼 멍 머

멘 몇 모

목 모

뭐 멎 미

믹 믠 믈

이 믿 및

믿 믄 믐

받 밝 밝

밝 밟

밝 밞 배

뻥

백 벽 병

보 봉 봉

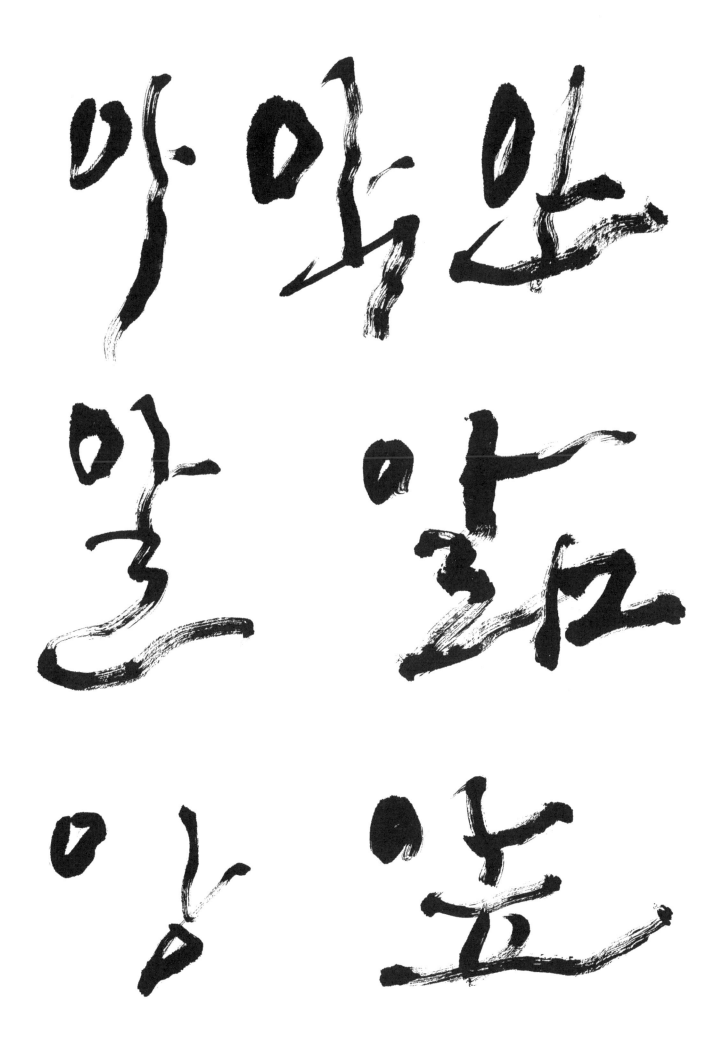

어 밟 어

응 멈
기

응 어ㅅ
럼

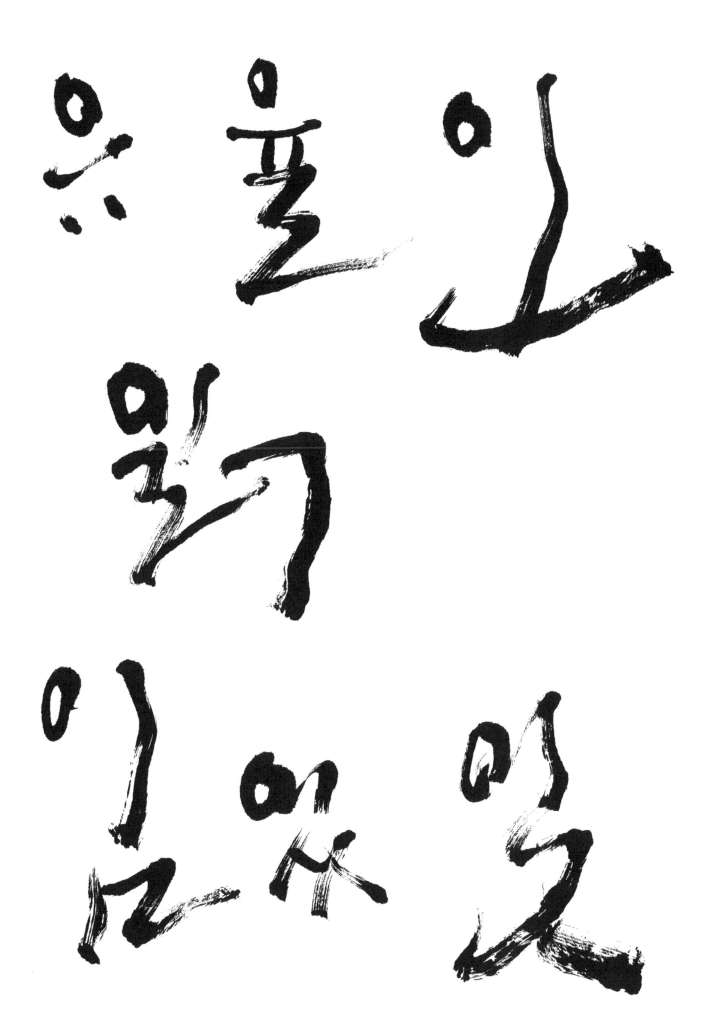

정 정래 정방 정정

종 종 종 종

종 종 정가 정치

종 종 졸 정

지 직 젼 질

잡 정 졉

쨔 쩡 쨘 쨜

쨥 쩡 쩌 쩻

까 검을 완

칼 감

깨 컬 갬

코 콕 콬 콜

콩 괘

괘 굿 쿰

닥 꺆 닫

땋 랙 펜

켣 떨 쩜

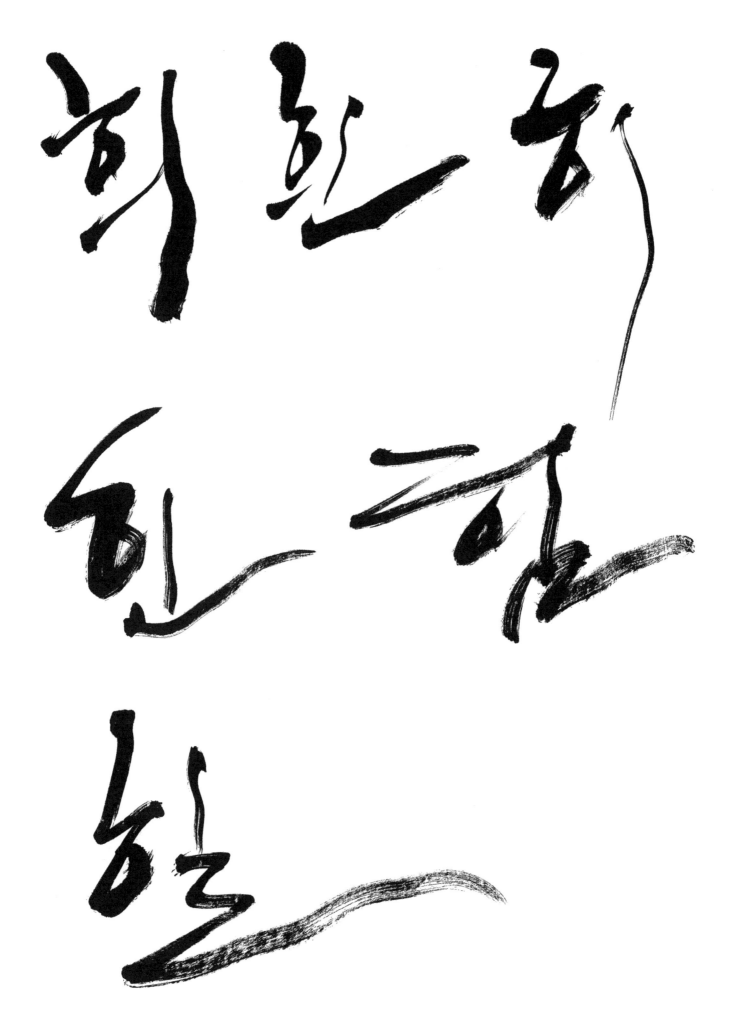

가로 문장 배열법

먼저 4선 3칸을 만들고 맨 위 칸과 맨 아래 칸을 반으로 나눈다.
②, ③번 선 중간 칸이 중심이고 기준이 되는 칸이다.
대체로 중간 칸에서 시작하고 이루어지지만 글씨에 따라 위의 칸과 아래 칸까지 올려 쓰거나
늘려 쓸 수 있다.

▶사용 붓(7p 예시 3번 붓) 단봉

가로 문장 배열법

무엇을 손에 쥐고

있냐 보다.

누구와 함께 있냐가

[참고] 먼저 각 글자 형태를 보고 선별하여 받침이 있는 글자와 없는 글자에 따라 크기를 다르게 하고 강조하는 획은 맨 아래까지 내려 쓰면 좋다. ㄹ은 대체로 맨 아래 칸까지 내려 쓴다.

▶사용 붓(7p 예시 3번 붓) 단봉

세로 문장 배열법

먼저 4선 3칸을 만든다.
좌로부터 ②, ③번 선 사이의 가운데 칸이 중심이며, 모음 내려긋기 선은 ③선과 일치시킨다.
대체로 자음 끝 부분도 ③선과 나란히 두면 좋다.

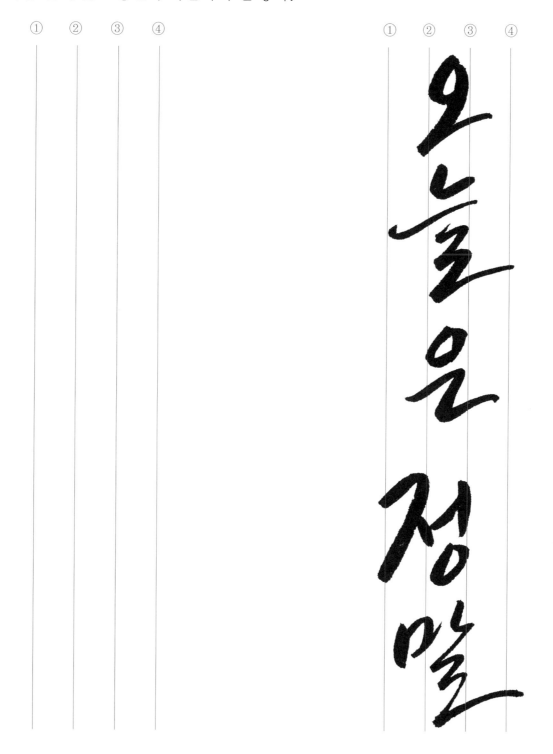

▶사용 붓(7p 예시 3번 붓) 단봉

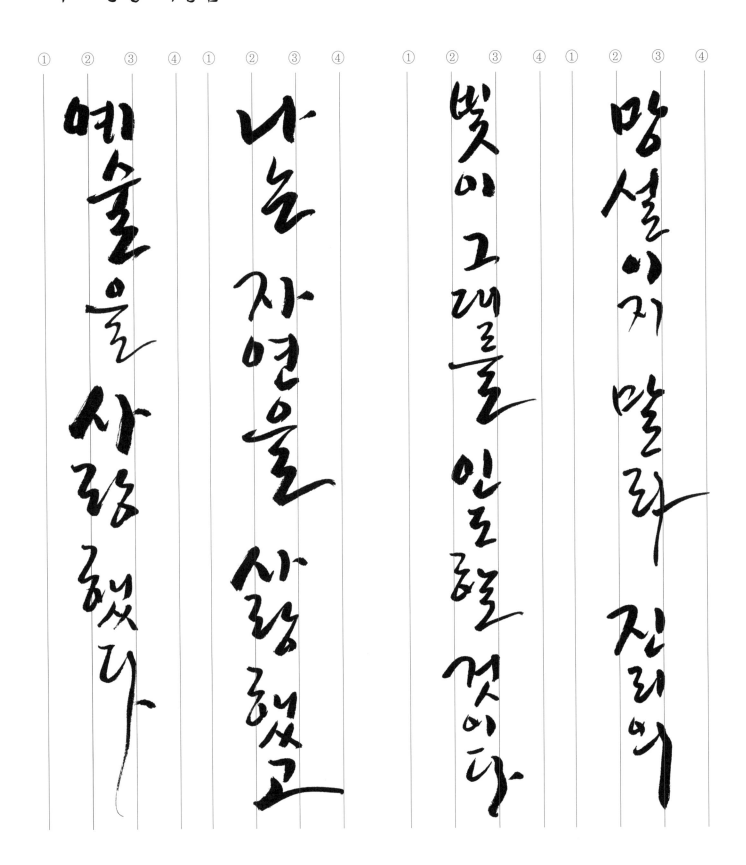

① ② ③ ④ ① ② ③ ④ ① ② ③ ④ ① ② ③ ④

예술을 사랑했다

나는 자연을 사랑했고

빛이 그대를 인도할 것이다

망설이지 말라 진리의

▶사용 붓(7p 예시 3번 붓) 단봉

작품 구성법

1. 작품 글귀를 분석하여 낱말을 분해한다.
2. 작품 모형을 이미지에 맞게 구상하여 도형을 그린다.
3. 만든 도형을 글자 수에 어울리게 칸을 나누고 밑그림을 이용하여 글자를 삽입한다.

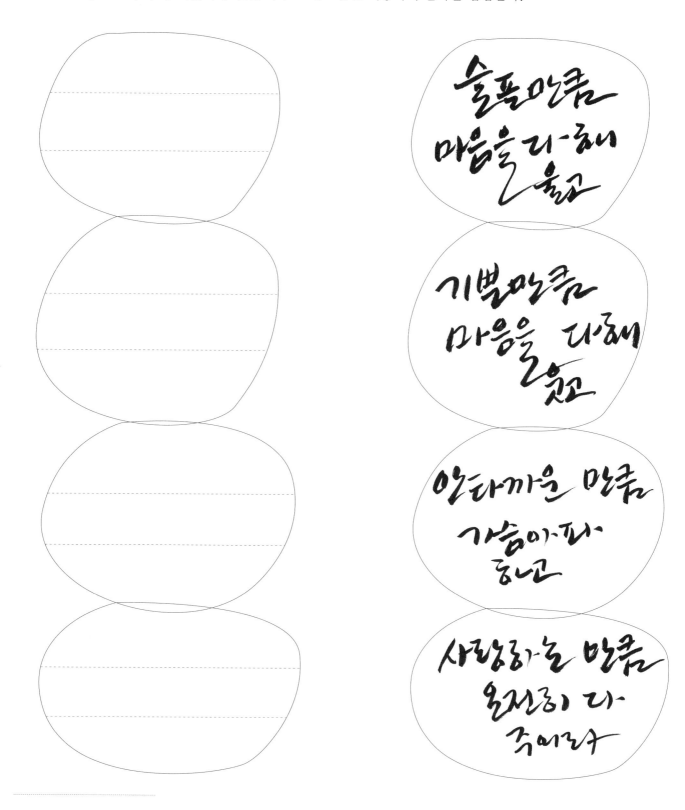

▶사용 붓(7p 예시 3번 붓) 단봉

작품 구성법

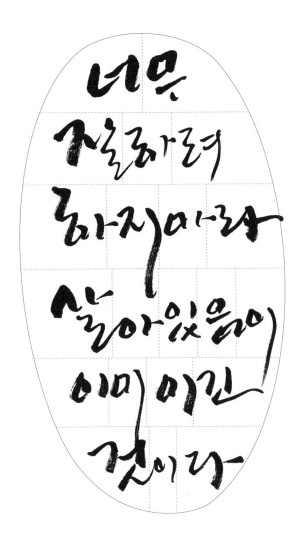

도형을 그려 도형 안에 글자를 넣는다.

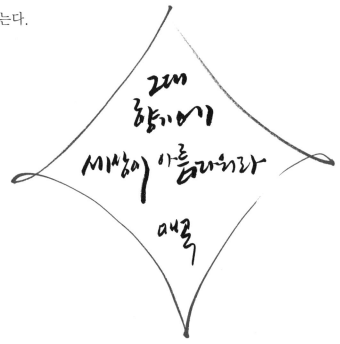

▶사용 붓(7p 예시 3번 붓) 단봉

작품 구성법

주가 되는 문장 강조하기

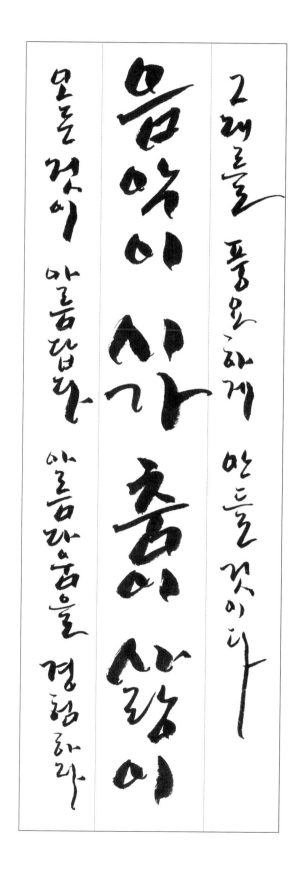

▶사용 붓(7p 예시 3번 붓) 단봉

작품 구성법

강약의 변화

- 위는 강하고 아래는 약하게

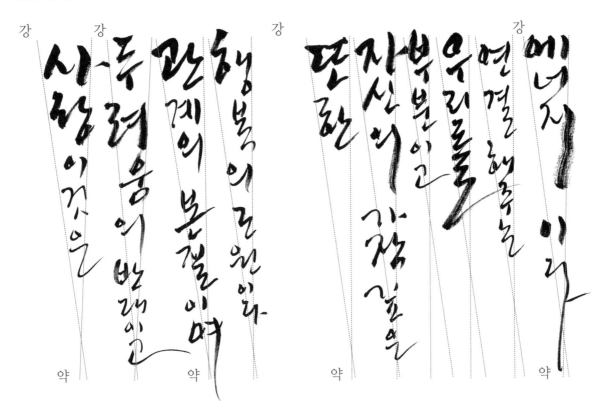

- 좌측은 강하고 우측은 약하게

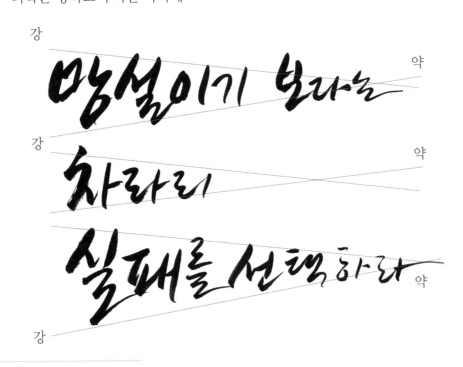

▶사용 붓(7p 예시 3번 붓) 단봉

112

작품편

배움이란 죽어야
끝나는 것이라

매곡

-. 배움 : 배움이란 죽어야 끝나는 것이다.　70×35cm　▶사용 붓(7p 예시 3번 붓) 단봉, 아주 빠르게 쓴다.

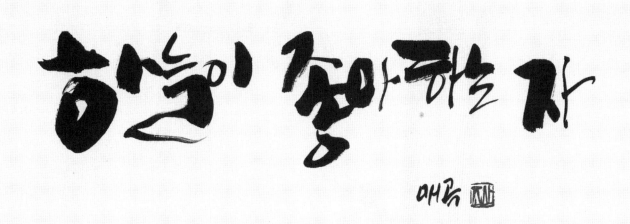

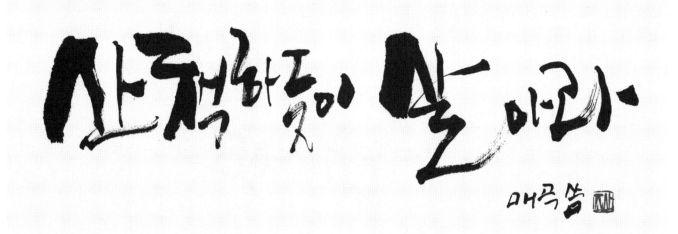

-. 하늘이 좋아 하는 자 65×30cm ▶사용 붓(7p 예시 3번 붓) 단봉, 약간 빠르게 쓴다.
-. 산책하듯이 살아라 65×25cm ▶사용 붓(7p 예시 3번 붓) 단봉, 약간 빠르게 쓴다.

• 붓의 크기
큰 붓(16mm이상)은 캘리그라피 용으로는 적합하지 않다.
붓털이 긴 장봉과 붓털이 부드러운 연호필은 여러 가지 효과를 내는데 좋고 붓털이 짧은 단봉은 정확한 글씨 쓰기에 편리하다.

용서 : 분노는 바보들의 가슴에만 살아간다

-. 용서 : 분노는 바보들의 가슴에만 살아간다 35×70cm ▶사용 붓(7p 예시 4번 붓) 장봉, 조금 빠르게 쓴다.

무늬대로

결대로
무늬대로
꽃피듯이
리냥 그대로

애곡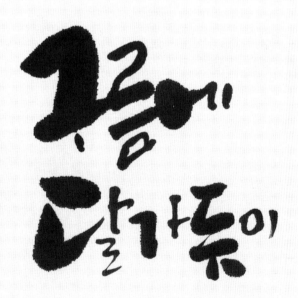

구름에
달가듯이

애곡

-. 무늬대로 :결대로 무늬대로 꽃피듯이 그냥 그대로 70×35cm ▶사용 붓(7p 예시 3번 붓) 단봉, 약간 빠르게 쓴다.
-. 구름에 달 가듯이 40×35cm ▶사용 붓(7p 예시 3번 붓) 단봉, 보통 빠르기, 연한 먹물

ㅡ. 기뻐하라 춤춰라 노래하라 65×65cm ▶사용 붓(7p 예시 3번 붓) 단봉, 빠르게 쓴다.

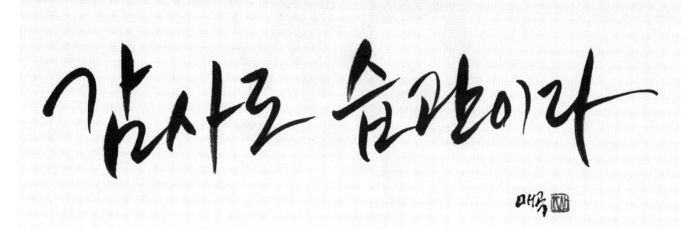

감사도 습관이라

우리가 이 세상에 온 이유는

서로 사랑하기 위해서이라

-. 감사도 습관이다 45×15cm 존크랠 릭 글 ▶사용 붓(7p 예시 3번 붓) 단봉, 빠르게 쓴다.
-. 우리가 이 세상에 온 이유는 서로 사랑하기 위해서이다 70×35cm ▶사용 붓(7p 예시 3번 붓) 단봉, 빠르게 쓴다.

당신이란 선물이 내 생애 가장 큰 행운 입니다

당신을 만나 참 행복 합니다

매곡

-. 당신 : 당신이란 선물이 내 생애 가장 큰 행운입니다. 당신을 만나 참 행복 합니다.
　　75×35cm　▶사용 붓(7p 예시 2번 붓) 중봉, 보통 속도

-. 해를 삼키다 70×35cm ▶사용 붓(7p 예시 2번 붓) 중봉, 빠르게 쓴다.
-. 즐거움을 먹고 산다. 70×35cm ▶사용 붓(7p 예시 3번 붓) 단봉, 빠르게 쓴다.

-. 환상 : 당신이 꾸고 있는 동안에는 현실이다 70×50cm ▶사용 붓(7p 예시 5번 붓) 중봉, 빠르게 쓴다.

• 먹물의 농도
먹물의 농도가 글씨를 좌우한다. 대개 큰 글씨는 먹물이 조금 옅은 것이 쓰기가 용이하고 작은 글씨는 먹물이 진해도 좋다.

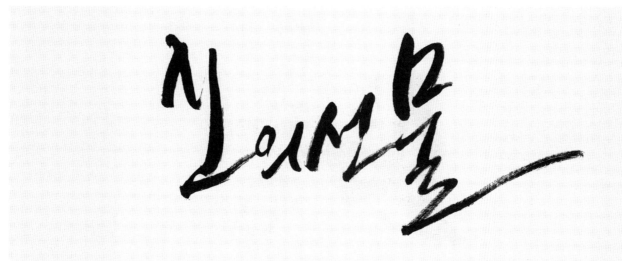

신의 선물

인간이 되는 것은 놀라운 선물이다
인간은 아름다움을 통해서만
신에게 도달할수 있다

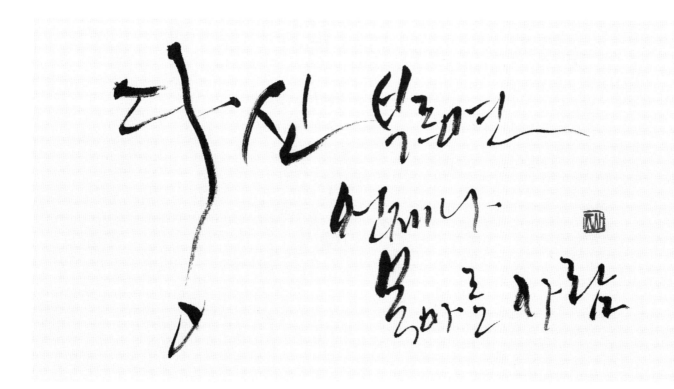

-. 신의 선물 70×50cm ▶사용 붓(7p 예시 5번 붓) 중봉, 빠르게 쓴다.
-. 당신 부르면 언제나 목마른 사람 45×34cm ▶사용 붓(7p 예시 1번 붓) 중봉, 빠르게 쓴다.

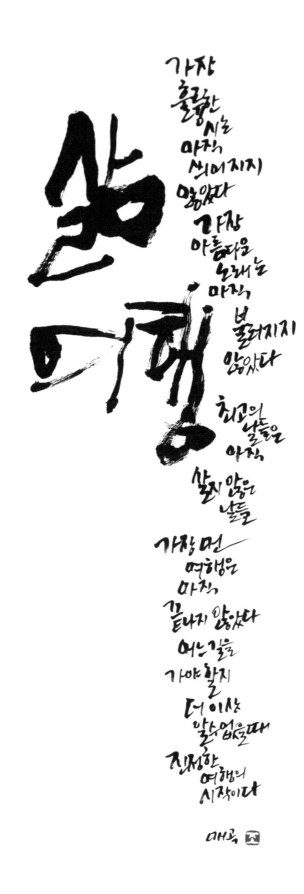

一. 삶, 여행 (나짐 히크메트의 진정한 여행) 90×30cm ▶사용 붓(7p 예시 2번 붓) 중봉, 천천히 쓴다.

가장 훌륭한 시는 아직 씌어 지지 않았다. 가장 아름다운 노래는 아직 불러지지 않았다. 최고의 날들은 아직 살지 않은 날들. 가장 먼 여행은 아직 끝나지 않았다. 어느 길을 가야할지 더 이상 알 수 없을 때 진정한 여행의 시작이다.

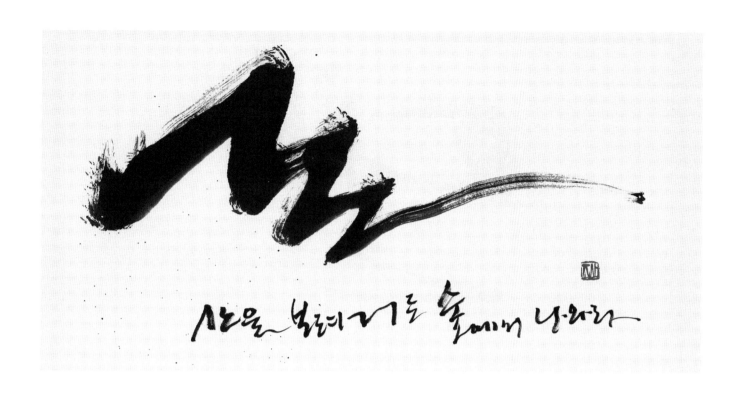

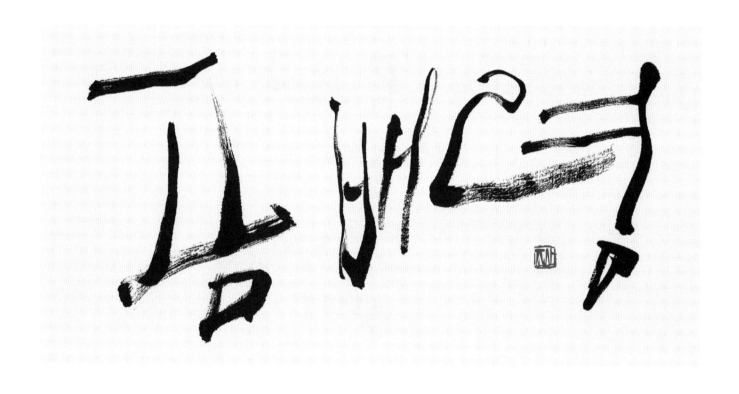

-. 산 : 산을 보려거든 숲에서 나와라 70×35cm ▶사용 붓(7p 예시 3번 붓) 단봉, 빠르게 쓴다.
-. 곰배령 60×33cm ▶사용 붓(7p 예시 4번 붓) 장봉, 약간 빠르게 쓴다.

• 쓰는 속도
부드럽고 정감 있는 글씨는 습필(붓에 먹물을 충분히 묻힘)로 느리게 쓰고, 강하고 거친 글씨는 건필(붓에 먹물을 조금 묻힘)로 빠르게
쓴다.

열정

공부좀
못한다고
열정이

없는것이
아니다

머폭솜 [印]

-. 열정 : 공부 좀 못한다고 열정이 없는 것이 아니다.　90×30cm　▶사용 붓(7p 예시 5번 붓) 중봉, 중간속도

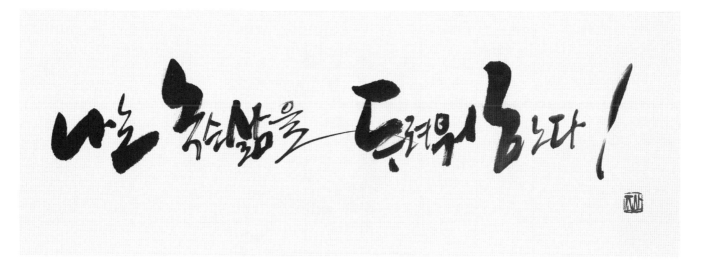

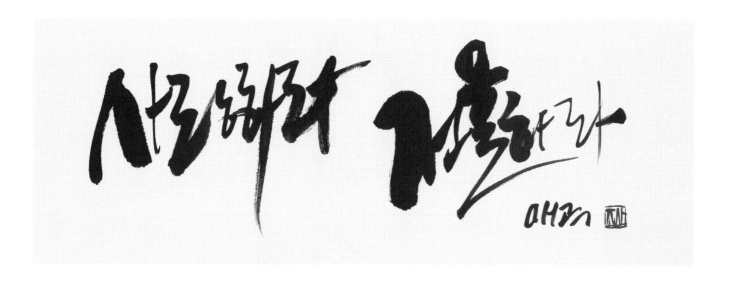

-. 비오면 비 맞고 바람불면 흔들린다.　70×20cm　▶사용 붓(7p 예시 2번 붓) 중봉, 빠르게 쓴다.
-. 나는 녹슨 삶을 두려워한다! (1%의 행운 중에서)　70×20cm　▶사용 붓(7p 예시 3번 붓) 단봉, 빠르게 쓴다.
-. 사랑하라, 전율하라　70×20cm　▶사용 붓(7p 예시 2번 붓) 중봉, 빠르게 쓴다.

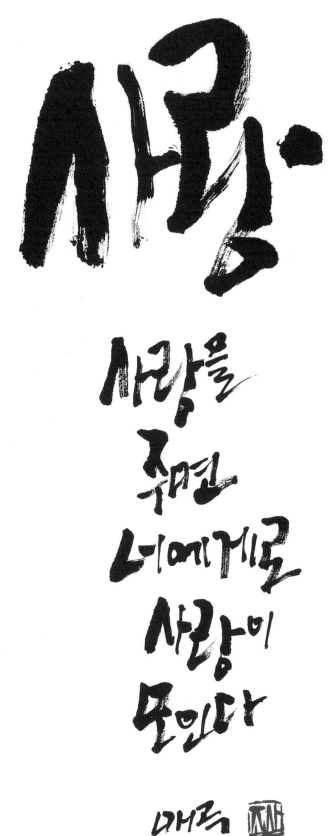

-. 사랑 : 사랑을 주면 너에게로 사랑이 모인다.　70×35cm　▶사용 붓(7p 예시 5번 붓) 중봉, 천천히 쓴다.

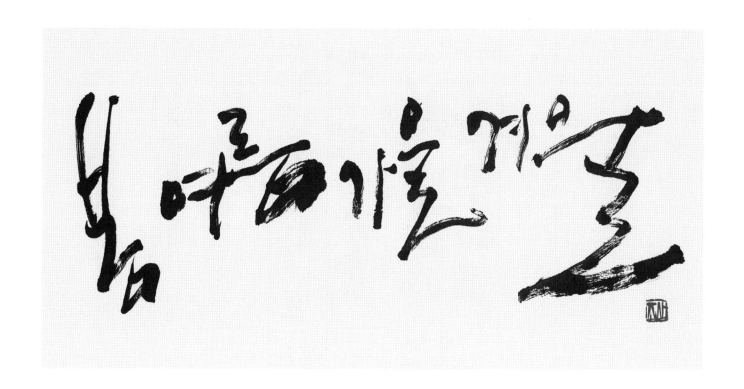

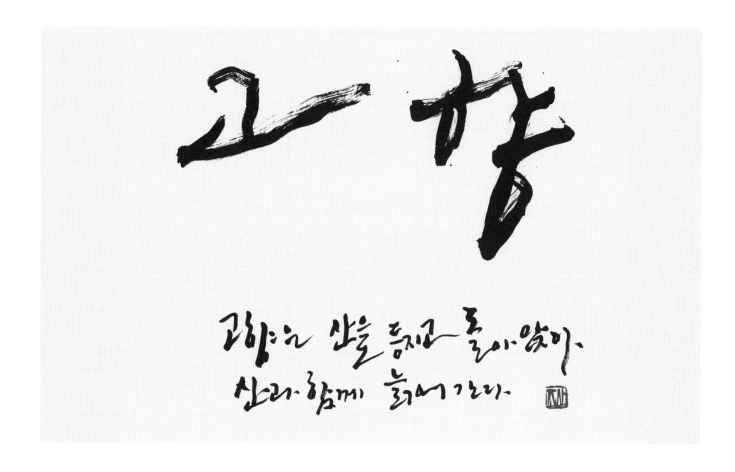

-. 봄 여름 가을 겨울 75×35cm ▶사용 붓(7p 예시 5번 붓) 중봉, 약간 빠르게 쓴다.
-. 고향 : 고향은 산을 등지고 돌아앉아 산과 함께 늙어간다 46×35cm ▶ 사용 붓(7p 예시 3번 붓) 단봉, 중간 속도로 쓴다.
 ※ 언젠가 이 글을 보고 적어 두었다. 이 책을 펴내며 원전을 찾아 보았으나 끝내 확인하지 못해 아쉬웠다.

머리에는 항상 부지런함이 있어라

머리에는 지혜가 가슴에는 사랑이 얼굴에는 미소가

매곡씀

이런사람이 되게 하소서

-. 이런 사람이 되게 하소서 75×35cm ▶사용 붓(7p 예시 5번 붓) 중봉, 천천히 쓴다.

머리에는 지혜가 가슴에는 사랑이 얼굴에는 미소가 손에는 항상 부지런함이 있어라.

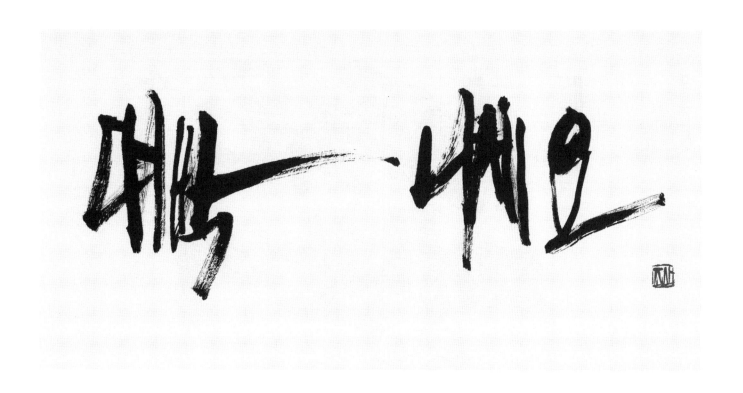

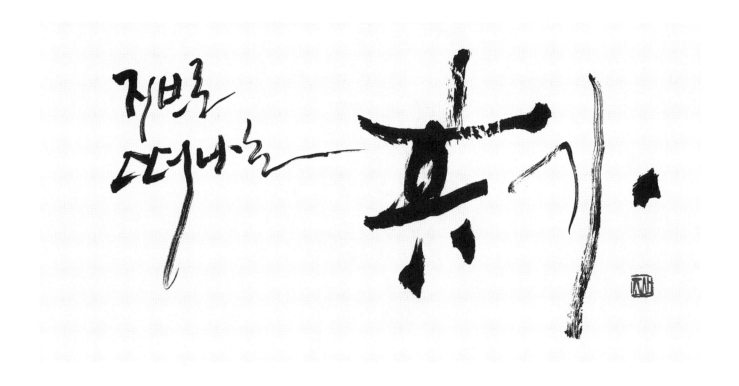

-. 대박 나세요 60×35cm ▶사용 붓(7p 예시 3번 붓) 단봉, 빠르게 쓴다.

-. 집으로 떠나는 휴가 65×35cm ▶사용 붓(7p 예시 2번 붓) 중봉, 약간 빠르게 쓴다.

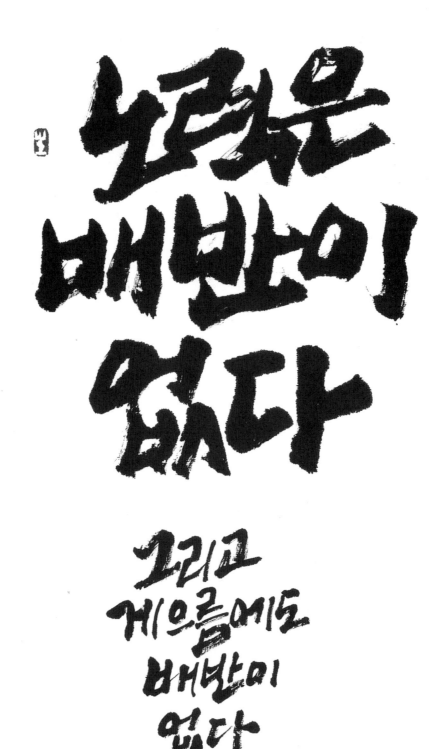

-. 노력은 배반이 없다. 그리고 게으름에도 배반이 없다　70×40cm　▶사용 붓(7p 예시 5번 붓) 중봉, 천천히 쓴다.

현재는 연료가 아니다

불꽃이다

매곡 씀

창의적인 삶에는

경쟁이 없다

매곡

-. 현재는 연료가 아니다. 불꽃이다 (박웅현 글에서) 70×35cm ▶사용 붓(7p 예시 3번 붓) 단봉, 아주 빠르게 쓴다.
-. 창의적인 삶에는 경쟁이 없다 70×35cm ▶사용 붓(7p 예시 3번 붓) 단봉, 빠르게 쓴다.

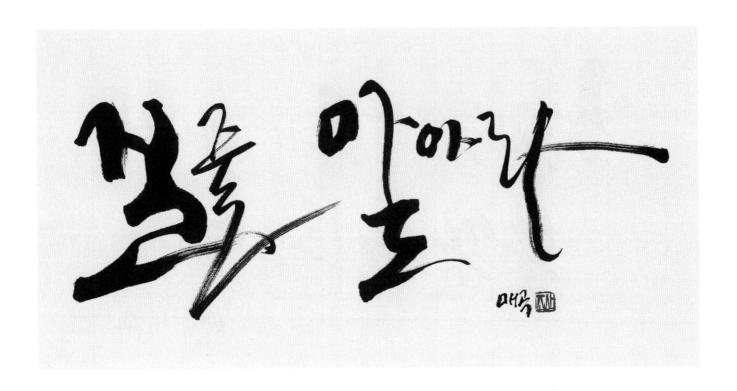

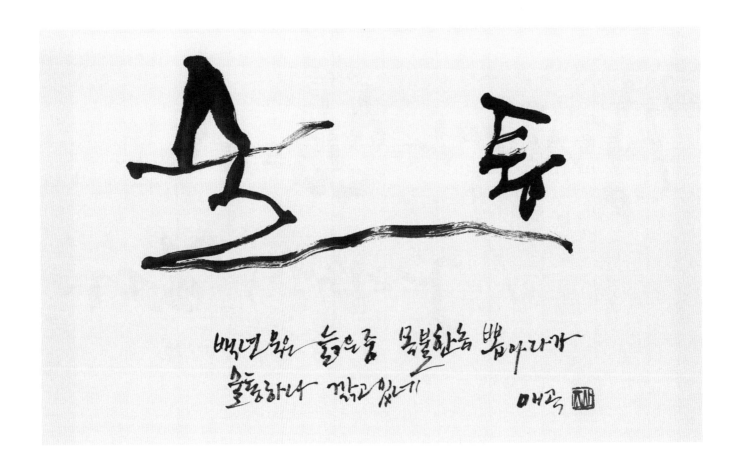

-. 질 줄 알아라　60×30cm　최치원 시　▶사용 붓(7p 예시 3번 붓) 단봉, 빠르게 쓴다.
-. 술통 : 백년 묵은 늙은 중 목불 한 놈 뽑아다가 술통 하나 깎고 있네　65×45cm　임보 시　▶사용 붓(7p 예시 2번 붓) 중봉
　약간 빠르게 쓴다.

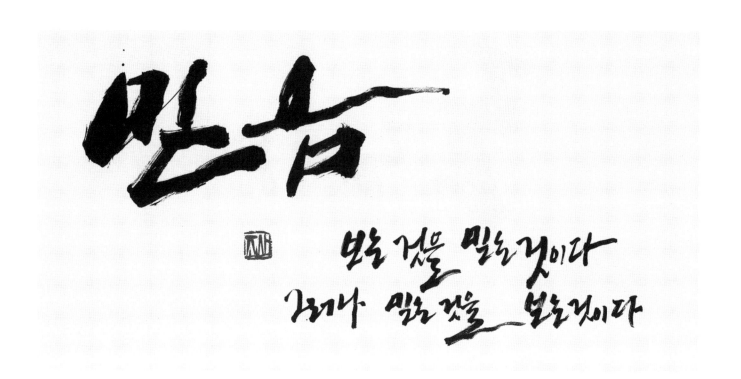

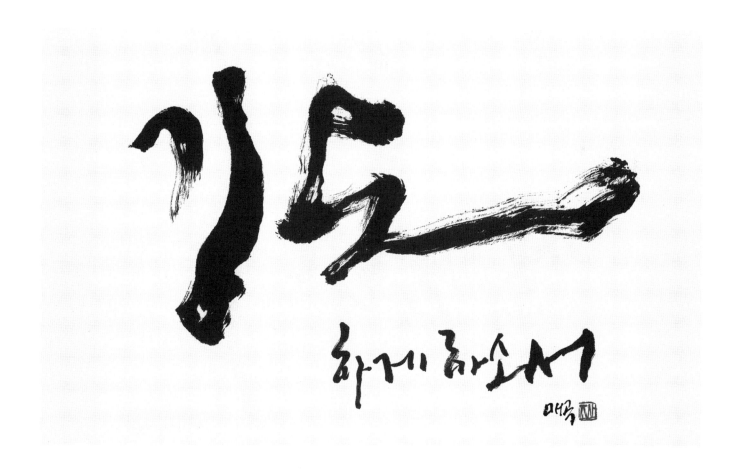

-. 믿음 : 보는 것을 믿는 것이다. 그러나 믿는 것을 보는 것이다 60×30cm ▶사용 붓(7p 예시 2번 붓) 중봉, 약간 빠르게 쓴다.
-. 기도하게 하소서 46×35cm ▶사용 붓(7p 예시 2번 붓) 중봉, 약간 빠르게 쓴다.

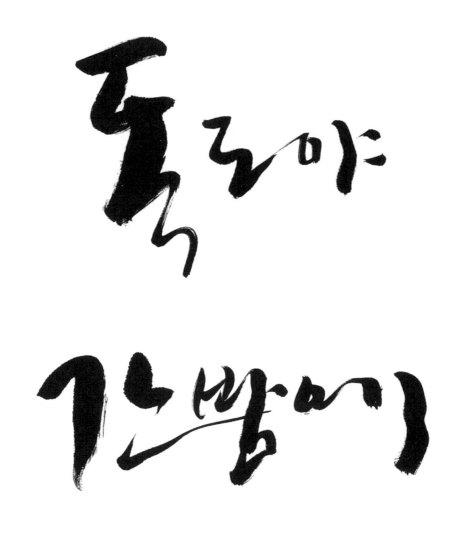
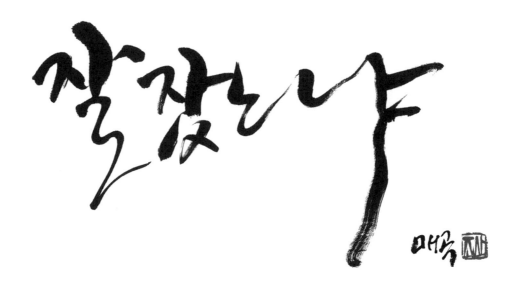

-. 독도야 간 밤에 잘 잤느냐　35×70cm　한도훈 님의 글　▶사용 붓(7p 예시 2번 붓) 중봉, 빠르게 쓴다.

－. 일요일 70×35cm ▶사용 붓(7p 예시 4번 붓) 장봉, 조금 천천히 쓴다.
－. 불금 65×35cm ▶사용 붓(7p 예시 4번 붓) 장봉, 조금 천천히 쓴다.

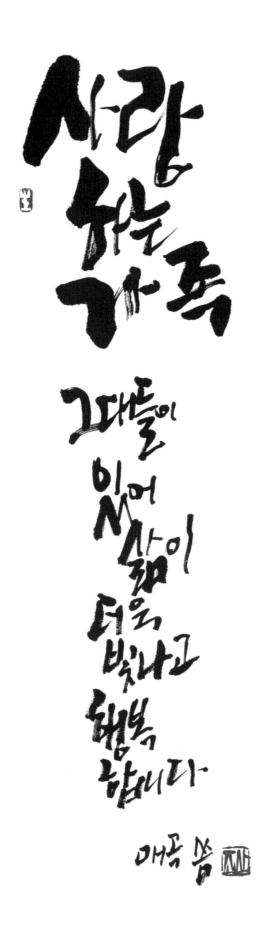

−. **사랑**하는 가족 70×30cm ▶사용 붓(7p 예시 3번 붓) 단봉, 중간속도

그대들이 있어 삶이 더욱 빛나고 행복 합니다.

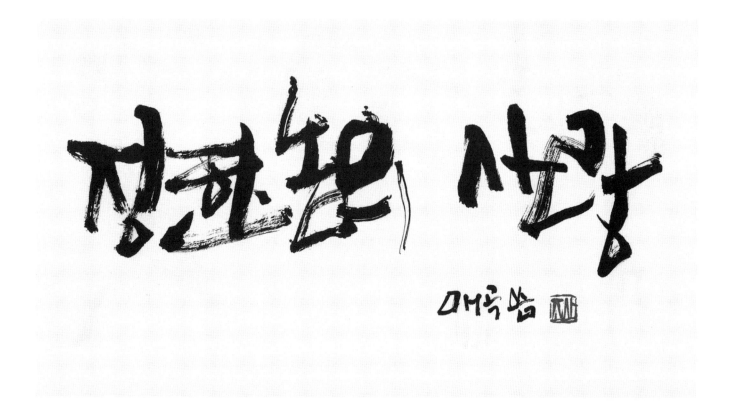

-. 서울 70×33cm ▶사용 붓(7p 예시 1번 붓) 중봉, 약간 빠르게 쓴다.
-. 징한 놈의 사랑 60×35cm ▶사용 붓(7p 예시 5번 붓) 중봉, 약간 빠르게 쓴다.

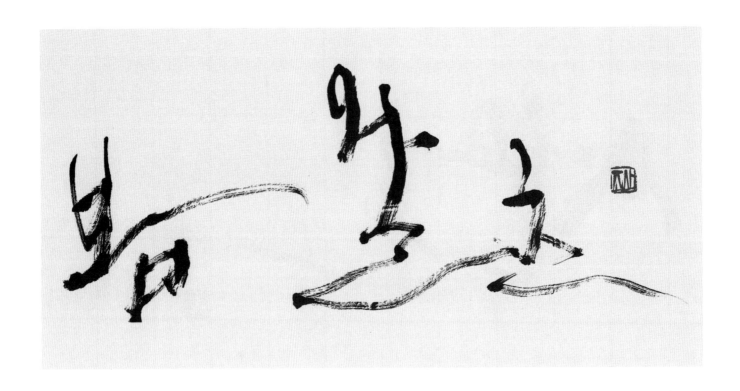

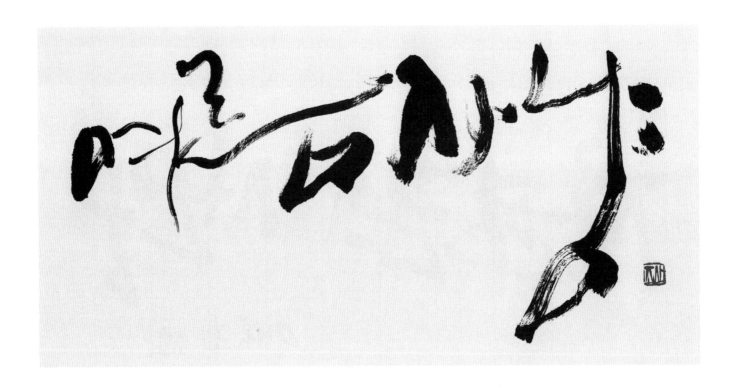

-. **봄 왈츠** 70×30cm ▶사용 붓(7p 예시 1번 붓) 중봉, 약간 빠르게 쓴다.
-. **여름사냥** 65×35cm ▶사용 붓(7p 예시 2번 붓) 중봉, 약간 빠르게 쓴다.

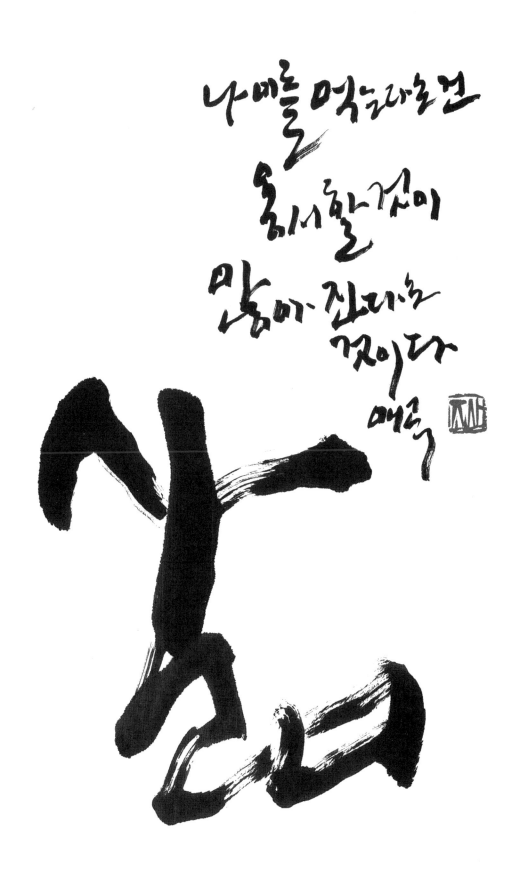

-. 삶 : 나이를 먹는다는 건 용서할 것이 많아진다는 것이다 35×70cm 조희봉 님의 글 ▶사용 붓(7p 예시 5번 붓) 중봉, 약간
 빠르게 쓴다.

• 비례 대비
강약(강과 약) 장단(길고 짧음), 지속(느리고 빠름), 경중(가볍고 무거움), 고저(높고 낮음), 농담(연하고 진함) 등은 상대적인 것이며
긴밀한 협조 속에서 강력한 효과를 나타낸다.

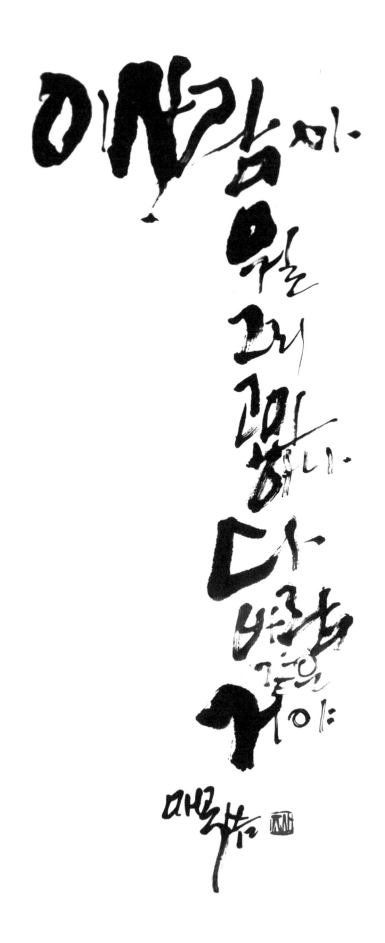

-. 이 사람아 뭘 그리 고민하나, 다 바람 같은 거야.　70×35cm　▶ 사용 붓(7p 예시 2번 붓) 중봉, 약간 빠르게 쓴다.

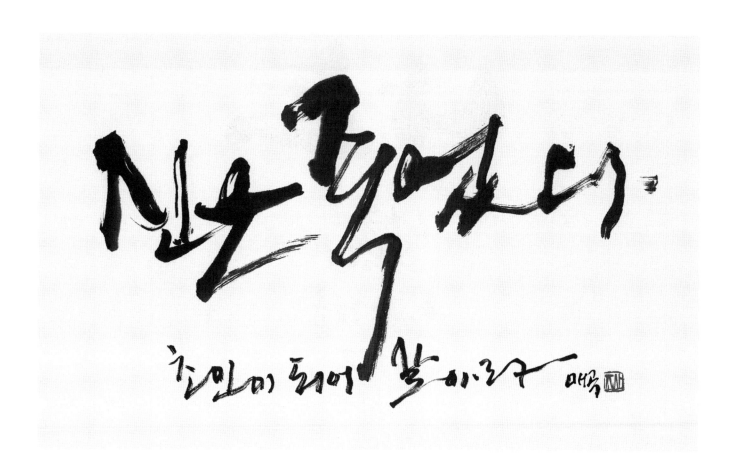

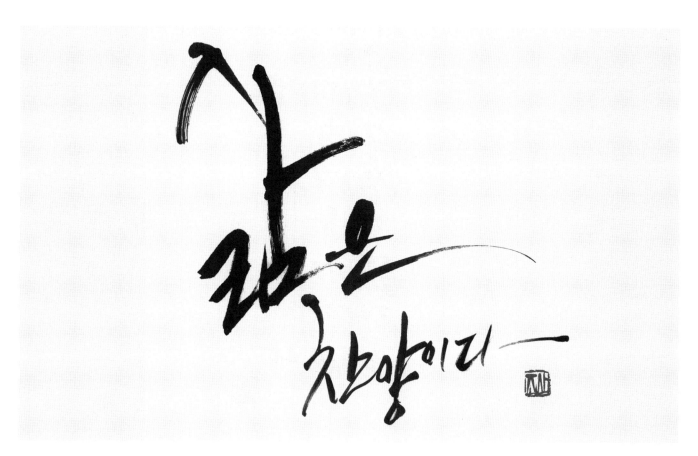

-. 신은 죽었다. 초인이 되어 살아라 70×35cm ▶ 사용 붓(7p 예시 5번 붓) 중봉, 아주 빠르게 쓴다.

-. 삶은 찬양이다 70×30cm ▶ 사용 붓(7p 예시 5번 붓) 중봉, 아주 빠르게 쓴다.

나눔

나는
너무나
많은것을
가지고
있다
만일
나누어
주지
않는다면
무거운
짐처럼
그것을
짊어지고
다녀야
할것이다

-. 나눔 70×35cm ▶ 사용 붓(7p 예시 2번 붓) 천천히 쓴다.

나는 너무나 많은 것을 가지고 있다. 만일 나누어 주지 않는다면 무거운 짐처럼 그것을 짊어지고 다녀야 할 것이다.

사랑은
다음이 없다
지금
하는 것이다

슬픈만큼
마음을 다해
울고

기쁜만큼
마음을 다해
웃고

안타까운
만큼
가슴아파 하고

사랑하는
만큼
온전히 다
주어라

매곡

-. 사랑은 다음이 없다. 지금 하는 것이다. 슬픈 만큼 마음을 다해 울고 기쁜 만큼 마음을 다해 웃고 안타까운 만큼 가슴 아파하고
 사랑하는 만큼 온전히 다 주어라. 70×35cm ▶사용 붓(7p 예시 2번 붓) 중봉, 천천히 쓴다.

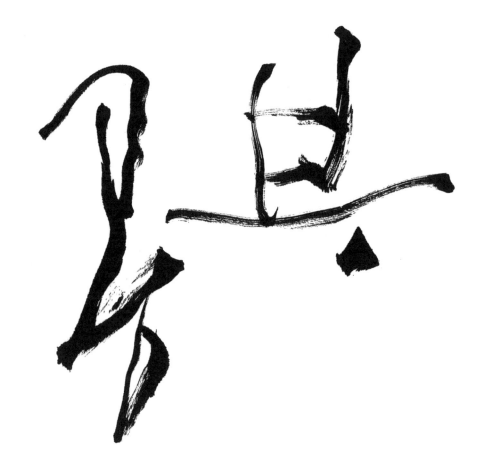

-. 공부 : 공부는 나에 대한 예의이다 32×70cm 이형진 님의 글 ▶사용 붓(7p 예시 4번 붓) 장봉, 조금 느리게 쓴다.

나는세상을

강자와 약자

성공한 자와

실패한 자로

구별하지 않고

배우는자와

배우지 않는 자로
나눈다

매곡

-. 나는 세상을 강자와 약자, 성공한 자와 실패한 자로 구별하지 않고 배우는 자와 배우지 않는 자로 나눈다.
　70×40 cm　벤자민 바비 글　▶사용 붓(7p 예시 3번 붓) 단봉, 천천히 쓴다.

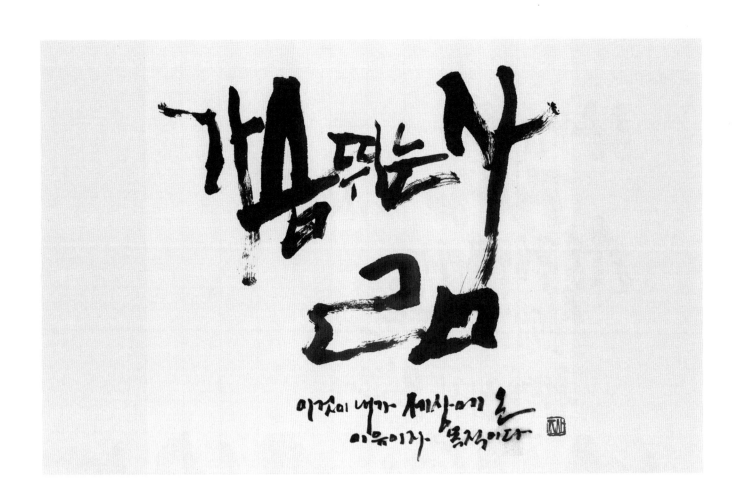

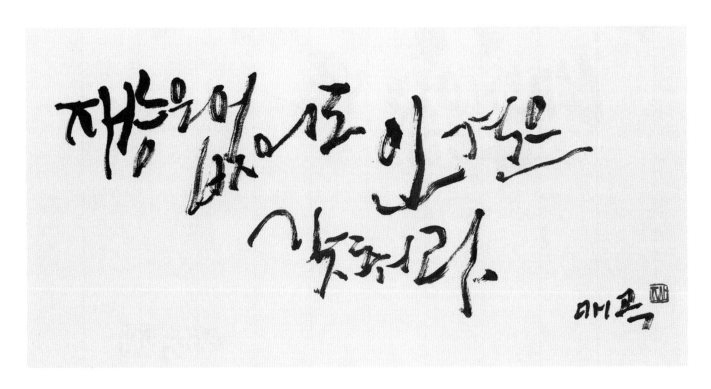

-. 가슴 뛰는 삶 이것이 내가 세상에 온 이유이자 목적이다 70×70cm 다릴 잉카 글 ▶사용 붓(7p 예시 5번 붓) 중봉, 느리게 쓴다.
-. 재능은 없어도 인격은 갖춰라 70×35cm ▶사용 붓(7p 예시 4번 붓) 장봉, 약간 느리게 쓴다.

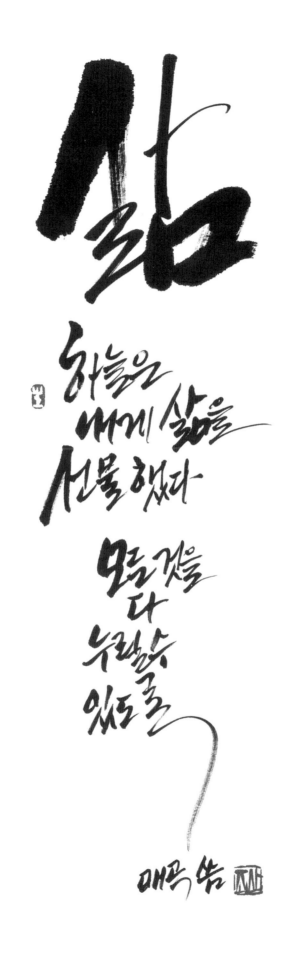

-. 삶 70×30cm 와다 히데키 글 ▶사용 붓(7p 예시 3번 붓) 단봉, 빠르게 쓴다.
하늘은 내게 삶을 선물했다. 모든 것을 다 누릴수 있도록

-. 산 : 산이 되어 일어나라 35×70cm ▶사용 붓(7p 예시 5번 붓) 중봉, 약간 빠르게 쓴다.

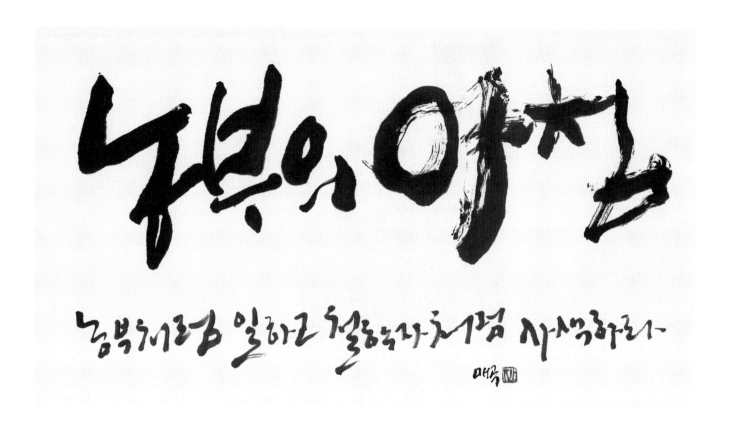

-. 농부의 아침 : 농부처럼 일하고 철학자처럼 사색하라 70×35cm ▶사용 붓(7p 예시 5번 붓) 중봉, 느리게 쓴다.
-. 설악산 60×35cm ▶사용 붓(7p 예시 4번 붓) 장봉, 약간 느리게 쓴다.

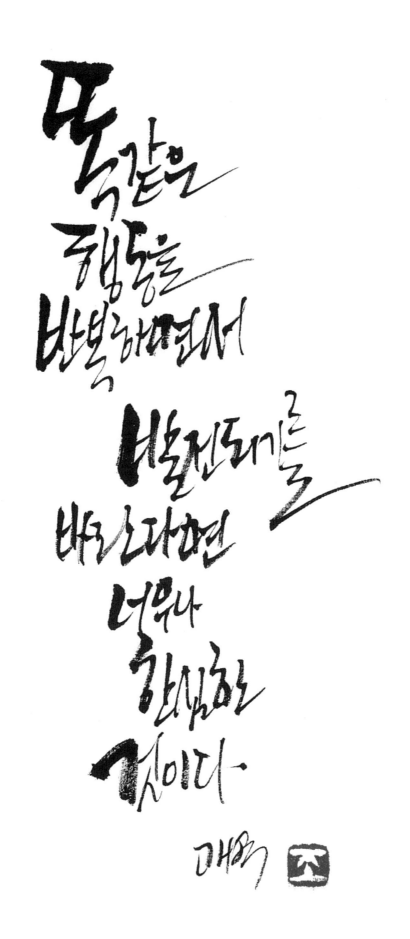

-. 똑같은 행동을 반복하면서 발전되기를 바란다면 너무나 한심한 것이다. 60×35cm ▶사용 붓(7p 예시 2번 붓) 중봉, 빠르게 쓴다.

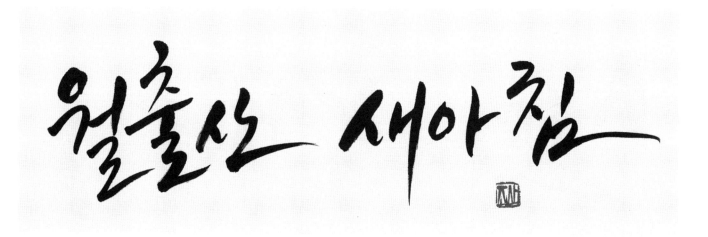

-. 3.15 정신으로 하나되어 평화통일 꽃피우자 50×25cm ▶사용 붓(7p 예시 3번 붓) 단봉, 빠르게 쓴다.
-. **월출산 새아침** 70×25cm ▶사용 붓(7p 예시 3번 붓) 단봉, 빠르게 쓴다.

• 재료
전통서예는 거의 화선지를 사용하지만 캘리그라피는 사용하는 재료가 다양하다. 그만큼 사용하는 재질에 따라 다양한 효과가 나온다.
일반적으로 붓과 먹을 사용할 때에는 화선지가 좋고, 다른 필기구는 상황에 따라 선택하여 사용하는 것이 좋다.

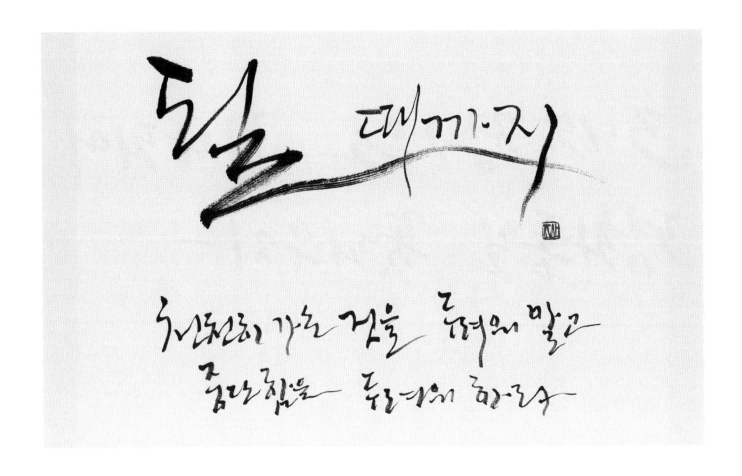

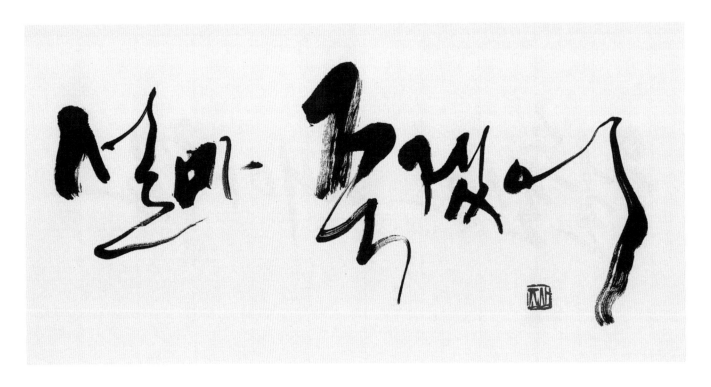

-. **될 때까지** 45×35cm ▶사용 붓(7p 예시 1번 붓) 중봉, 빠르게 쓴다.
-. **설마 죽겠어** 70×35cm ▶사용 붓(7p 예시 2번 붓) 중봉, 약간 빠르게 쓴다.

• 이중 자음
이중 자음의 경우 단자음과 거의 폭을 같게 쓴다. 이중 자음이 받침이 되는 경우 앞 자음을 뒷 자음보다 약간 작게 쓴다.

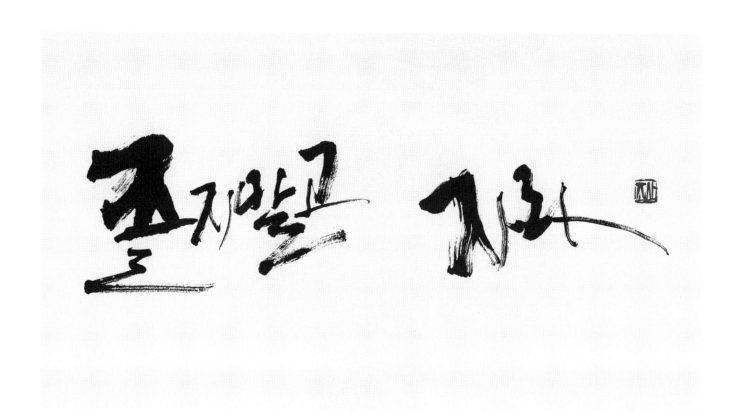

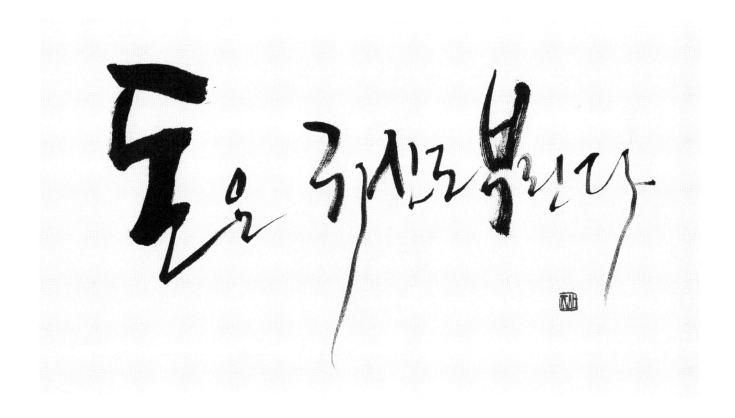

-. 졸지말고 자라 45×30cm ▶사용 붓(7p 예시 2번 붓) 중봉, 약간 빠르게 쓴다.

-. 돈은 귀신도 부린다 35×30cm ▶사용 붓(7p 예시 2번 붓) 중봉, 약간 빠르게 쓴다.

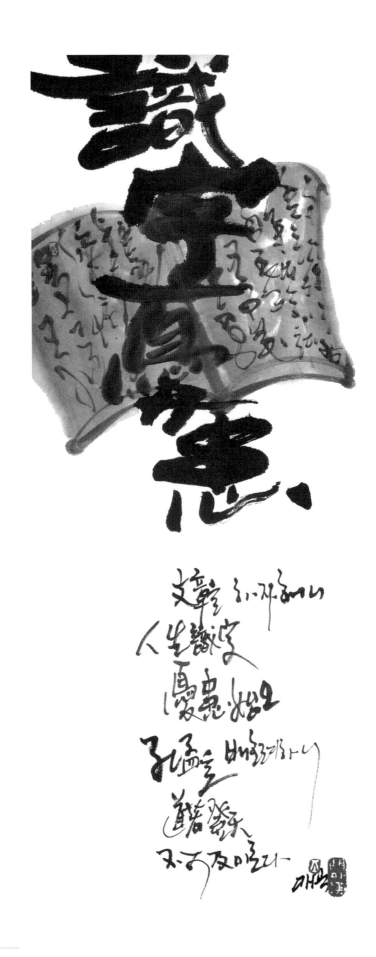

一. 識字憂患(소동파 시) 70×35cm ▶사용 붓(7p 예시 2, 3번 붓) 중봉, 약간 빠르게 쓴다.

　문장을 하자 허니 인생식자 우환시오 공맹을 배호려 하니 도약등천 불가급 이라

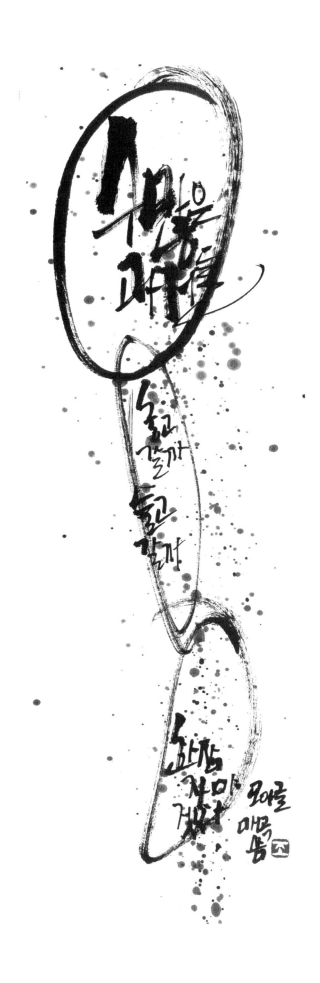

-. 수많은 과거들 놓고 갈까 들고 갈까 한잠 자야 겠다.(모아 글) 70×35cm ▶사용 붓(7p 예시 4번 붓) 장봉, 약간 빠르게 쓴다.

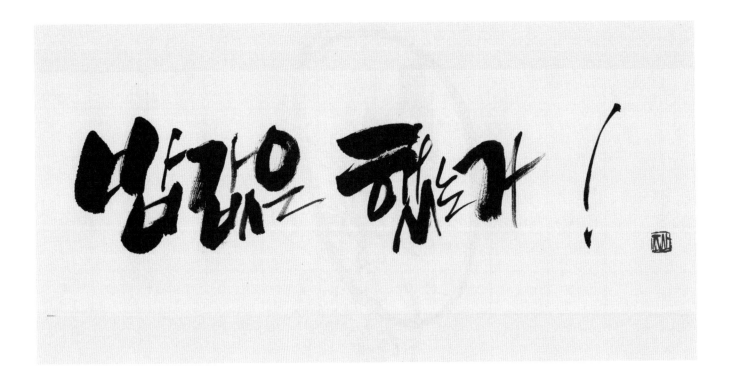

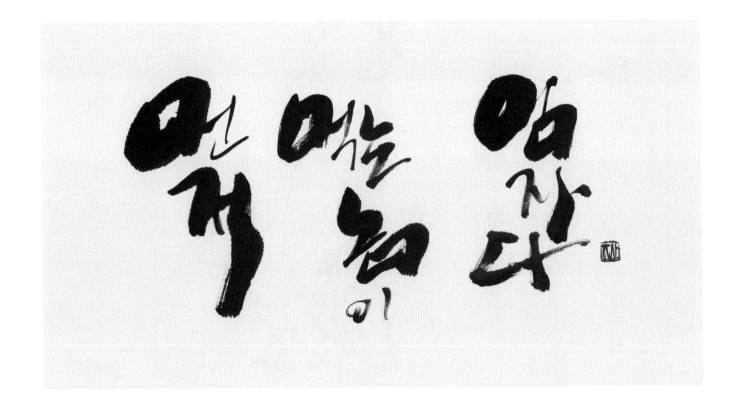

- 밥값은 했는가! 60×25cm ▶사용 붓(7p 예시 3번 붓) 단봉, 빠르게 쓴다.
- 먼저 먹는 놈이 임자다 60×30cm ▶사용 붓(7p 예시 3번 붓) 단봉, 약간 빠르게 쓴다.

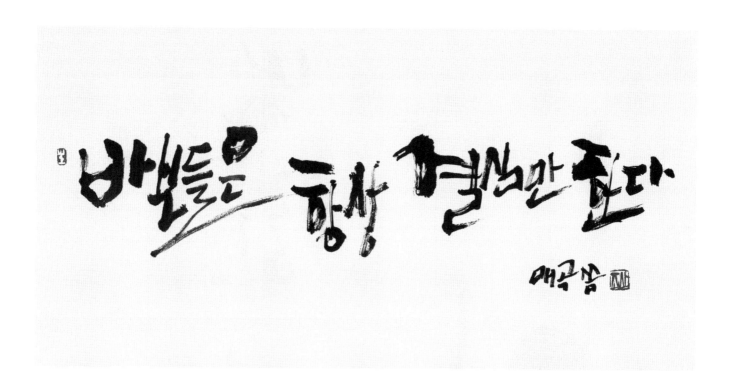

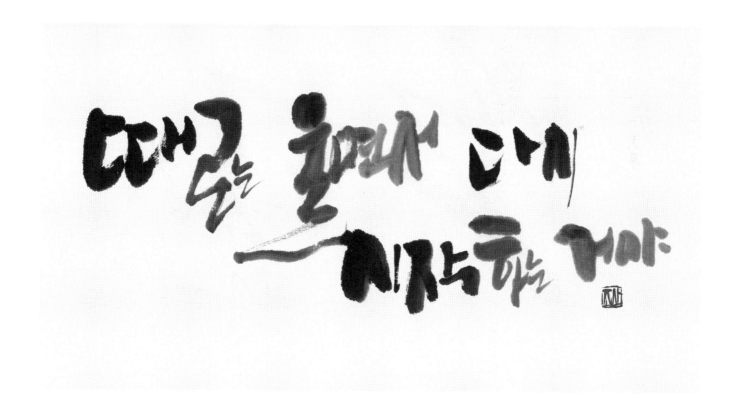

-. 바보들은 항상 결심만 한다 70×25cm ▶사용 붓(7p 예시 5번 붓) 중봉, 약간 빠르게 쓴다.

-. 때로는 울면서 다시 시작 하는 거야 70×40cm ▶사용 붓(7p 예시 3번 붓) 단봉, 천천히 쓴다. 연한먹

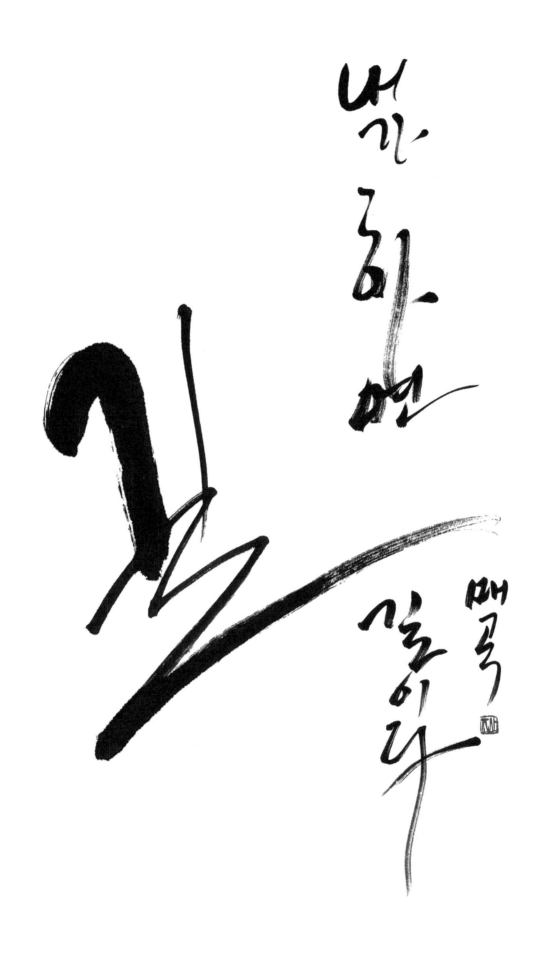

내가 하면 길이다

길 맥곡 길이다

-. 길 : 내가 하면 길이다 35×70cm ▶사용 붓(7p 예시 2번 붓) 중봉, 빠르게 쓴다.

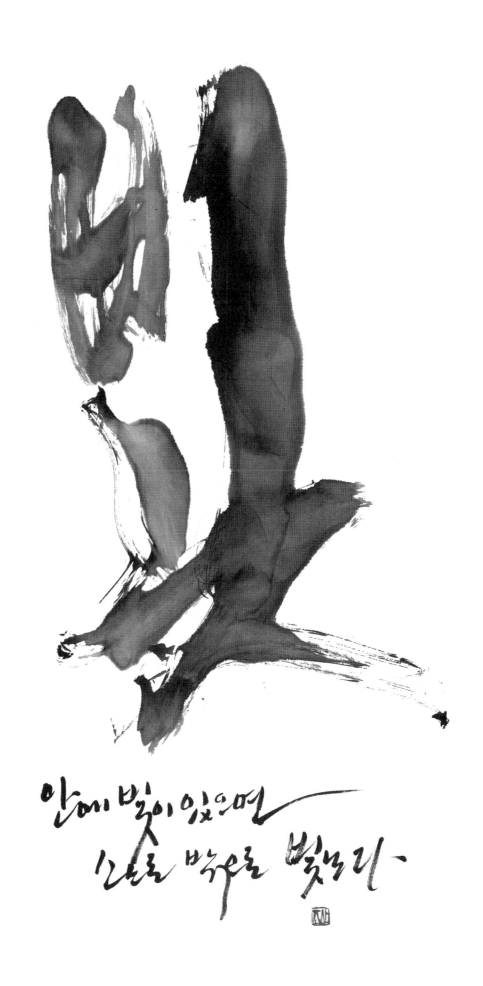

-. 빛 : 안에 빛이 있으면 스스로 밖으로 빛난다 35×70cm ▶사용 붓(7p 예시 5번 붓) 중봉, 아주 빠르게 쓴다.

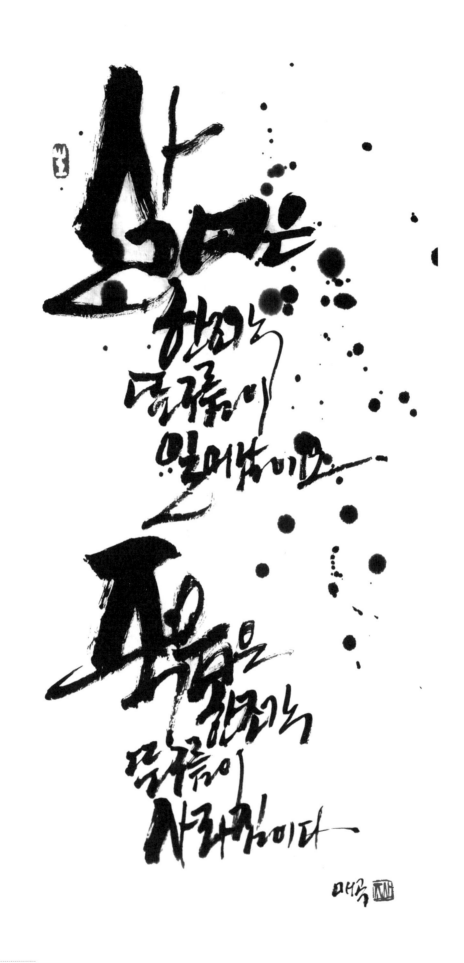

ㅡ. 삶은 한 조각 뜬 구름이 일어남이요 죽음은 한 조각 뜬 구름이 사라짐이다.
　　70×40cm　법정 글　▶사용 붓(7p 예시 3번 붓) 단봉, 빠르게 쓴다.

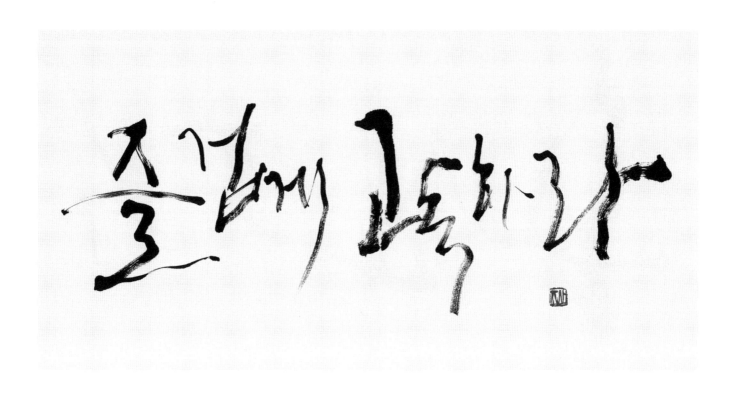

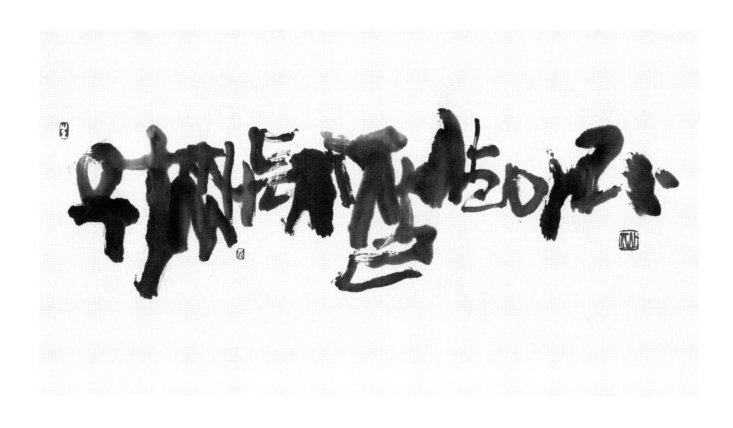

-. 즐겁게 고독하라 70×35cm ▶사용 붓(7p 예시 4번 붓) 장봉, 약간 빠르게 쓴다.
-. 워쨌든지 잘 살아라 70×30cm ▶사용 붓(7p 예시 4번 붓) 장봉, 약간 빠르게 쓴다.

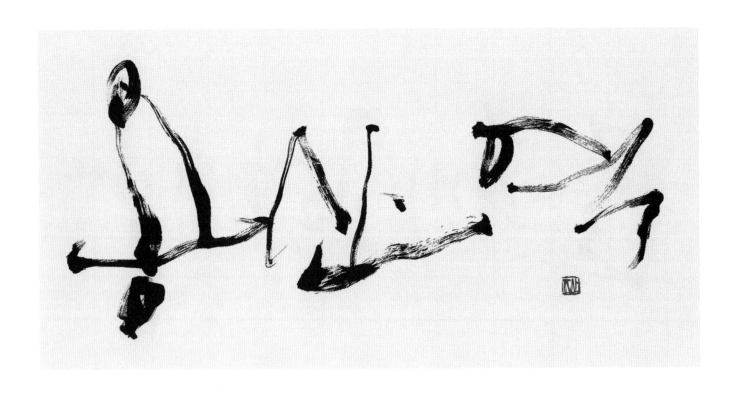

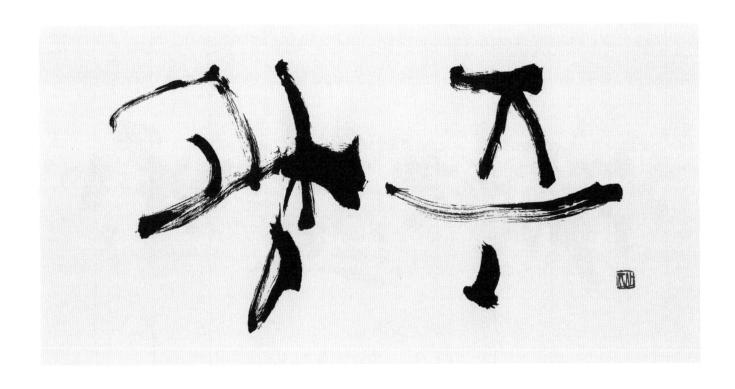

-. **용산역** 70×35cm ▶사용 붓(7p 예시 4번 붓) 장봉, 약간 느리게 쓴다.
-. **광주** 65×35cm ▶사용 붓(7p 예시 4번 붓) 장봉, 약간 느리게 쓴다.

• 독창성
붓으로 여백에 선을 그을 때마다 다른 선의 질감이 나타난다. 이것은 선과 여백이 이루어내는 조화이므로 같은 선을 대입해도 여백으로 인하여 달라지고 같은 여백을 대입해도 선으로 인하여 달라질 수 있다. 이는 어느 작품이나 똑같이 재현할 수 없는 독창성을 지닌다.

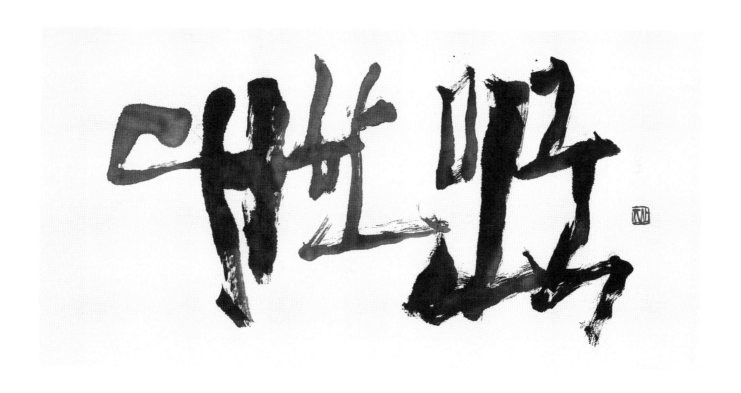

-. 낙조여행 안면도 70×25cm ▶사용 붓(7p 예시 2번 붓) 중봉, 약간 빠르게 쓴다.
-. 대한민국 70×45cm ▶사용 붓(7p 예시 5번 붓) 중봉, 느리게 쓴다.

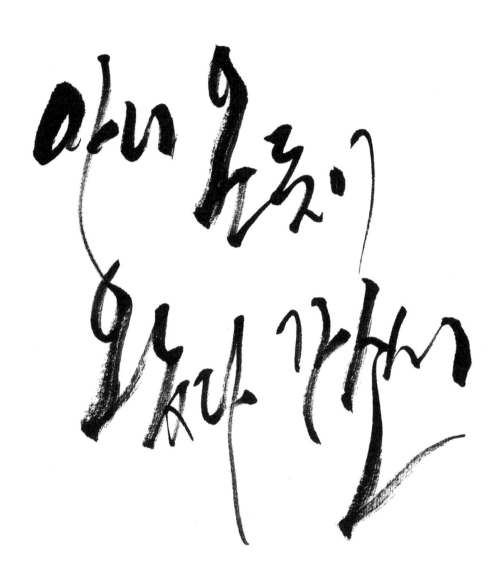

-. 아니 온듯이 왔다 가소서 30×45cm ▶사용 붓(7p 예시 1번 붓) 중봉, 아주 빠르게 쓴다.

• 일회성
글자를 예술로 표현한다는 것은 결코 쉬운 일이 아니다. 이것은 손 글씨의 특수성으로 작가도 알 수 없는 추상적인 운필의 묘미라
할 수 있는데 작가 개인의 역량에 따라 다르고 또 같은 작품이라 해도 완벽하게 재현할 수 없는 일회성과 독창성에 기인한다.

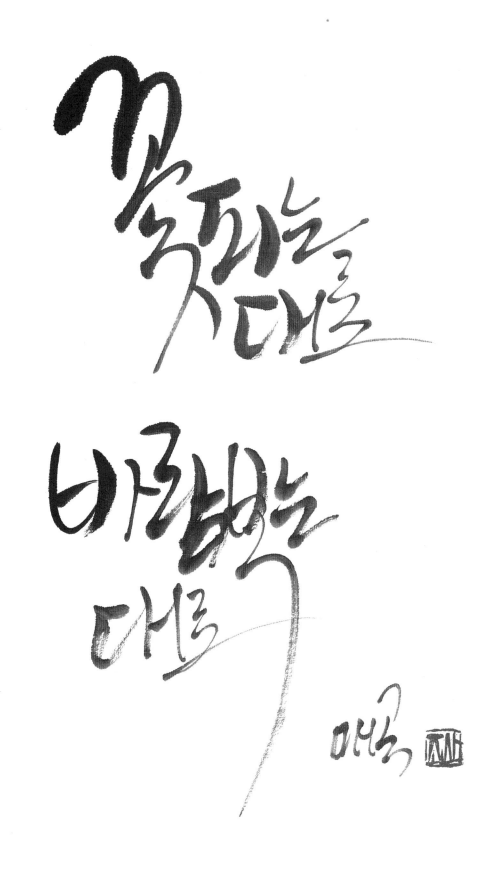

-. 꽃피는 대로 바람 부는 대로 70×45cm ▶사용 붓(7p 예시 2번 붓) 중봉, 빠르게 쓴다.

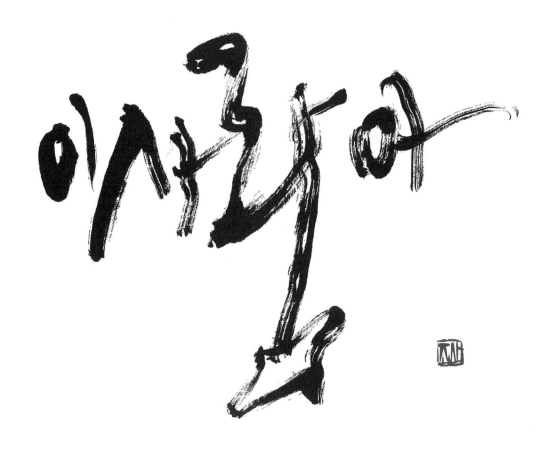

-. 이 사람아 속을 줄도 알고 질 줄도 알아라 35×65cm ▶사용 붓(7p 예시 2번 붓) 중봉, 빠르게 쓴다.

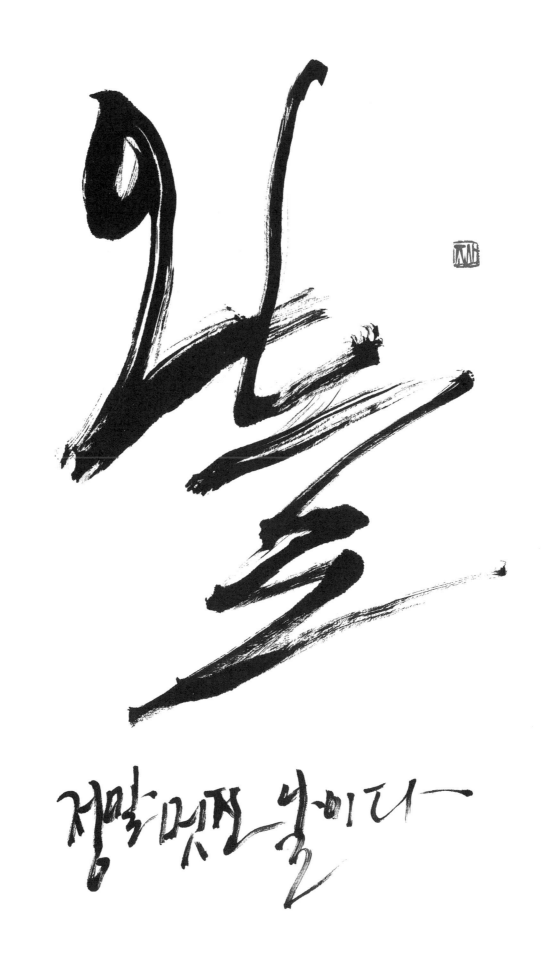

-. 오늘 : 오늘 정말 멋진 날이다 70×35cm ▶사용 붓(7p 예시 2번 붓) 중봉, 아주 빠르게 쓴다.

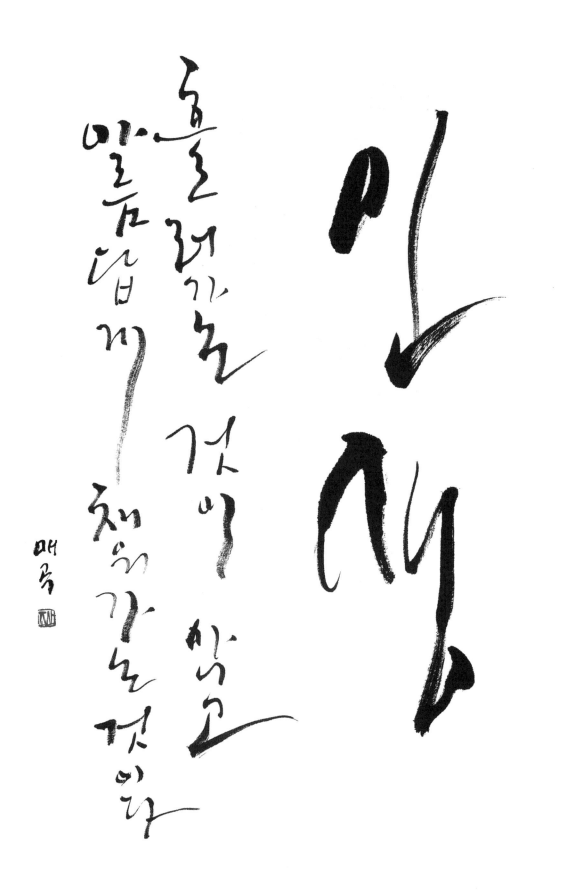

-. 인생 : 인생은 흘러가는 것이 아니고 아름답게 채워 가는 것이다 32×46cm ▶사용 붓(7p 예시 2번 붓) 중봉, 아주 빠르게 쓴다.

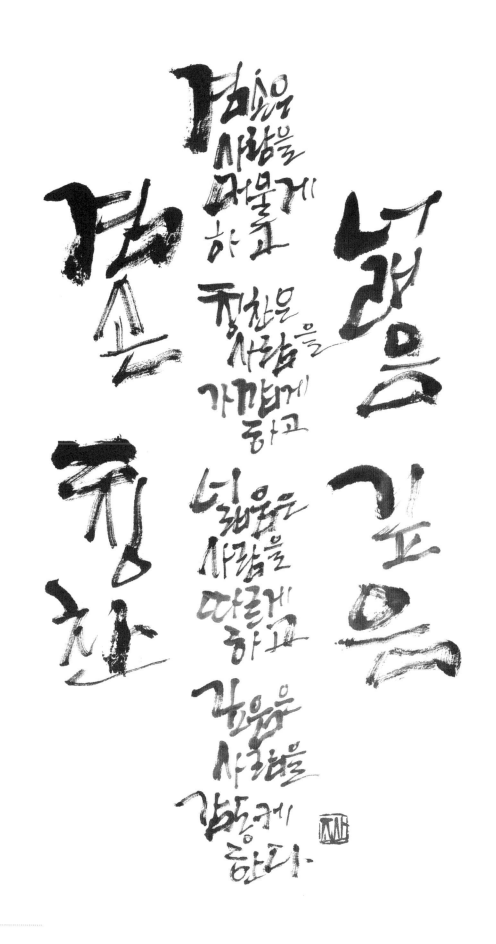

ㅡ. **겸손 칭찬 넓음 깊음** 70×40cm ▶사용 붓(7p 예시 2번 붓) 중봉, 천천히 쓴다.

겸손은 사람을 머물게 하고 칭찬은 사람을 가깝게 하고 넓음은 사람을 따르게 하고 깊음은 사람을 감동케 한다.

171

-. 꾼 : 끝까지 하면 프로다 35×70cm 김창완 님의 글 ▶사용 붓(7p 예시 5번 붓) 중봉, 빠르게 쓴다.

-. 설마 죽겠어 70×30cm ▶사용 붓(7p 예시 5번 붓) 중봉, 빠르게 쓴다.

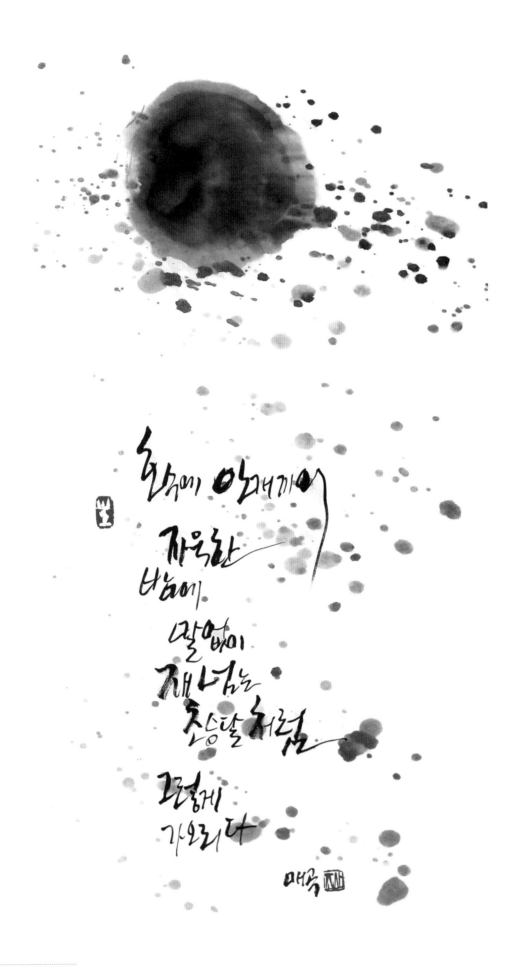

-. 호수에 안개 끼어 자욱한 밤에 말없이 재 넘는 초승달처럼 그렇게 가오리다
　　100×70cm　신석정 시　▶사용 붓(7p 예시 1번 붓) 중봉, 보통속도로 쓴다.

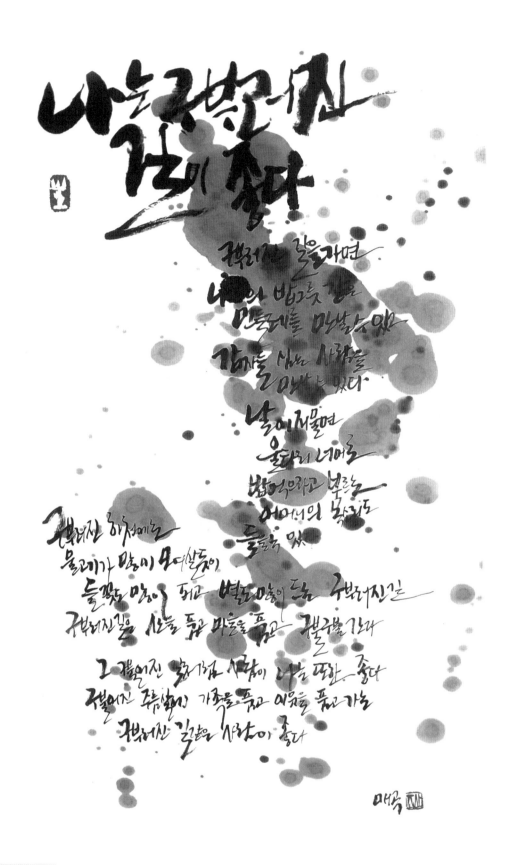

-. 나는 구부러진 길이 좋다 100×70cm 이준관 시 ▶사용 붓(7p 예시 1번 붓) 중봉, 보통속도로 쓴다.

구부러진 길을 가면 나비의 밥그릇 같은 민들레를 만날 수 있고 감자를 심는 사람을 만날 수 있다. 날이 저물면 울타리 너머로 밥 먹으라고 부르는 어머니의 목소리도 들을 수 있다. 구부러진 하천에 물고기가 많이 모여 살 듯이 들꽃도 많이 피고 별도 많이 뜨는 구부러진 길 구부러진 길은 산을 품고 마을을 품고 구불구불 간다. 그 구부러진 길처럼 살아온 사람이 나는 또한 좋다. 구부러진 주름살에 가족을 품고 이웃을 품고 가는 구부러진 길 같은 사람이 좋다

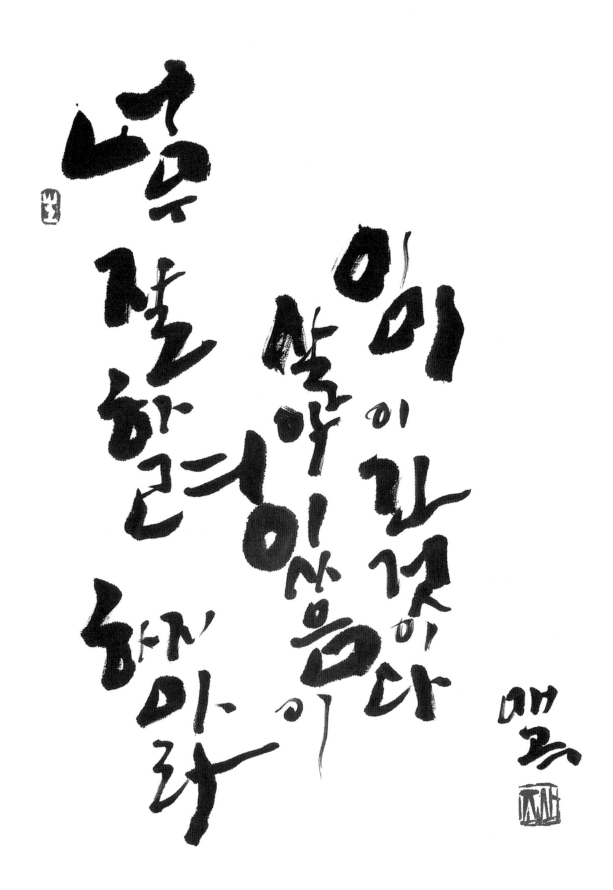

-. 너무 잘 하려 하지마라. 살아있음이 이미 이긴 것이다　100×70cm　이어령 글　▶사용 붓(7p 예시 3번 붓) 단봉, 보통속도로 쓴다.

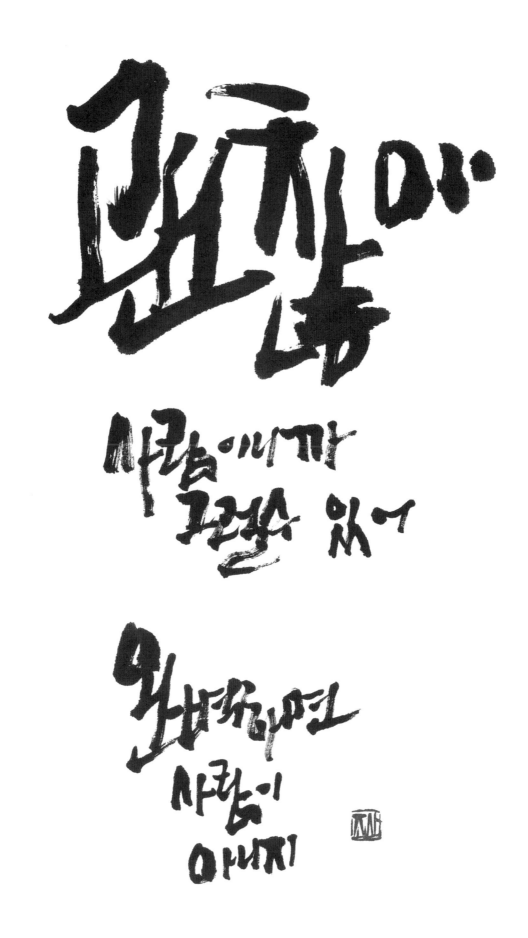

-. 괜찮아. 사람이니까 그럴 수 있어. 완벽하면 사람이 아니지 60×35cm ▶사용 붓(7p 예시 5번 붓) 중봉, 천천히 쓴다.

마음꽃

꽃다운
얼굴은
한철에
불과하나

꽃다운
마음은
일생을
지지않네

장미꽃
백만송이도
일주일이면
시들지만
마음꽃
한송이는
백년의
향기를
내뿜네
남은 세월이
얼마나
된다고

~김수환 추기경님의 글~
마음꽃 ⦾

-. **마음꽃** 70×25cm 김수환 추기경 글 ▶사용 붓(7p 예시 1번 붓) 중봉, 보통속도로 쓴다.

꽃다운 얼굴은 한철에 불과하나 꽃다운 마음은 일생을 지지않네. 장미꽃 백만송이는 일주일이면 시들지만 마음꽃 한송이는 백년의 향기를 내뿜네. 남은 세월이 얼마나 된다고

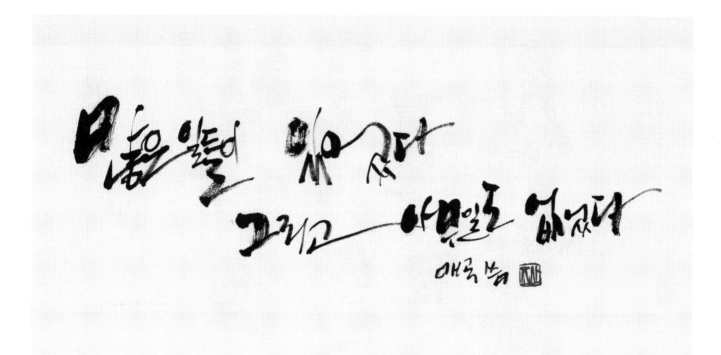

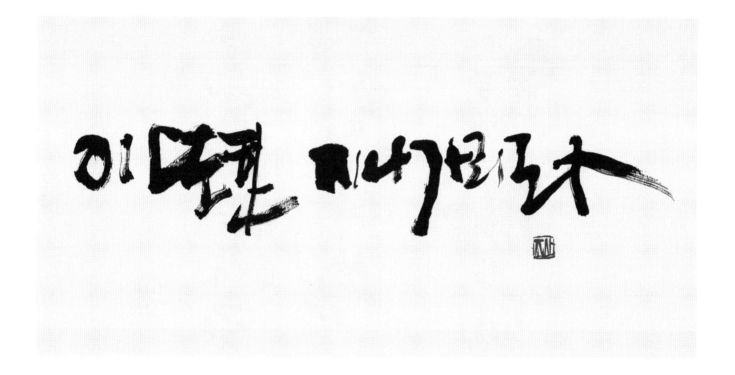

-. 많은 일들이 있었다. 그리고 아무일도 없었다. 70×30cm ▶사용 붓(7p 예시 2번 붓) 중봉, 빠르게 쓴다.
-. 이 또한 지나가리라 70×30cm ▶사용 붓(7p 예시 4번 붓) 장봉, 보통속도로 쓴다.

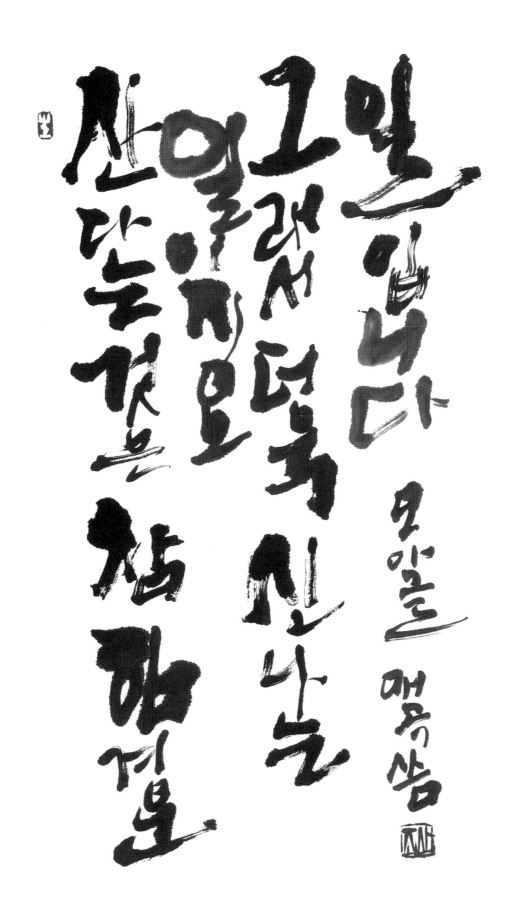

-. 산다는 것은 참 힘겨운 일이지요. 그래서 더욱 신나는 일입니다.
　　70×50cm　모아 스님 글　▶사용 붓(7p 예시 5번 붓) 중봉, 천천히 쓴다.

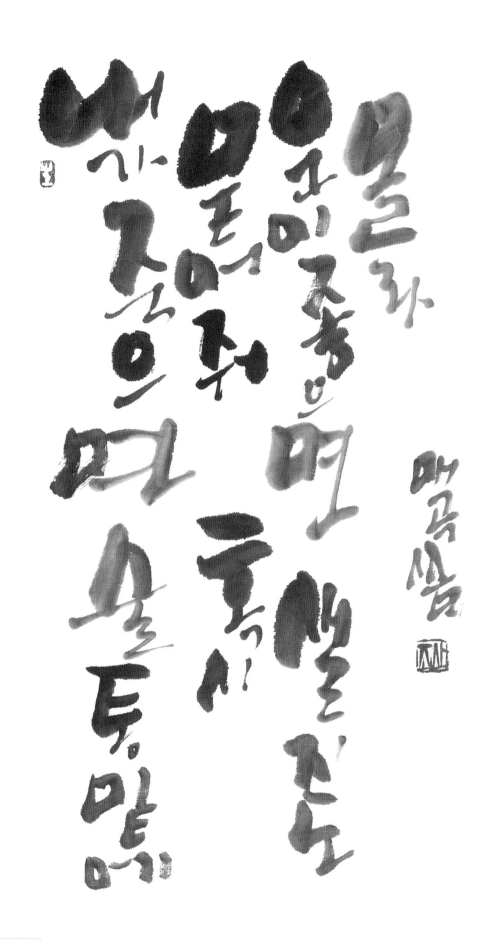

-. 내가 죽으면 술통 밑에 묻어 줘. 혹시 운이 좋으면 샐지도 몰라
　　70×50cm　모리야 센안　▶사용 붓(7p 예시 5번 붓) 중봉, 천천히 쓴다.

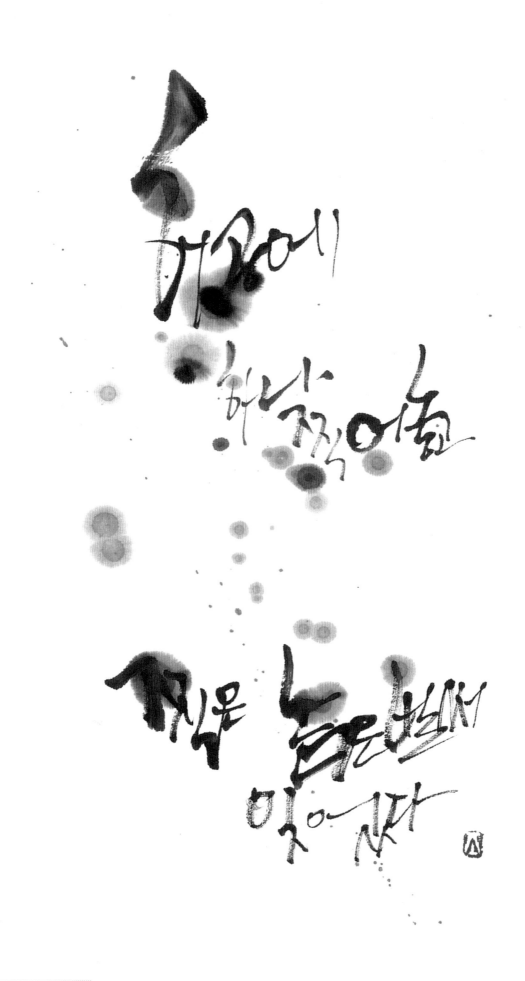

-. 허공에 점 하나 찍어놓고 찍은 놈은 벌써 잊었다 50×30cm 모아 스님 글 ▶사용 붓(7p 예시 1번 붓) 중봉, 약간 빠르게 쓴다.

-. **별까지는 가야 한다** 100×70cm 이기철 시 ▶사용 붓(7p 예시 1번 붓) 중봉, 보통속도로 쓴다.

우리 삶이 먼 여정 일지라도 걷고 걸어 마침내 하늘 까지는 가야한다. 닳은 신발 끝에 노래를 달고 걷고 걸어 마침내 별까지는 가야한다. 먼지와 세간들이 일어서는 골목을 지나 성사가 치러지는 교회를 지나 빛이 쌓이는 사원을 지나 마침내 어둠을 밝히는 별까지는 나는 걸어서 걸어서 가야한다.

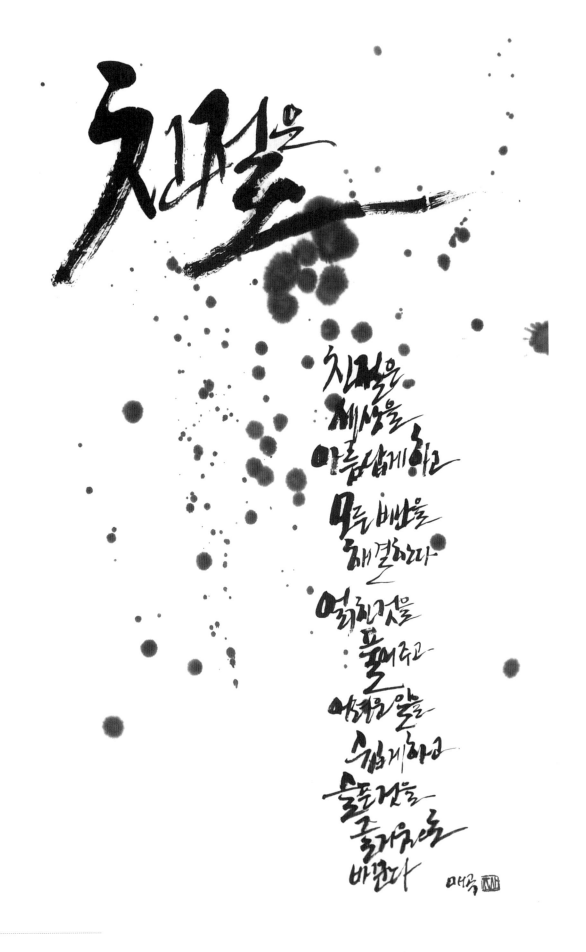

-. 친절은 100×80cm 톨스토이 글 ▶사용 붓(7p 예시 2번 붓) 중봉, 보통속도로 쓴다.

친절은 세상을 아름답게 하고 모든 비난을 해결한다. 얽힌 것을 풀어주고 어려운 일을 쉽게 하고 슬픈 것을 즐거움으로 바뀐다.

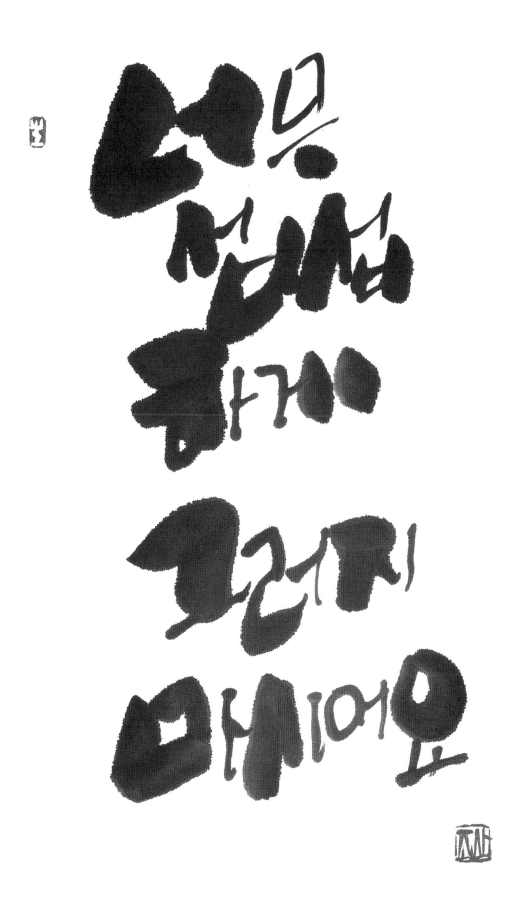

-. 너무 섭섭하게 그러지 마시어요 70×40cm ▶사용 붓(7p 예시 3번 붓) 단봉, 천천히 쓴다.

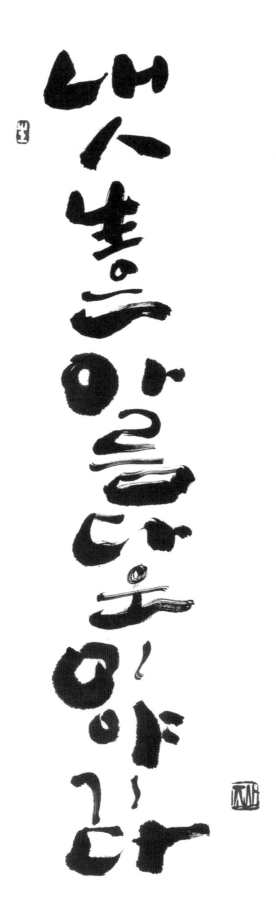

-. 내 인생은 아름다운 이야기다 70×35cm ▶사용 붓(7p 예시 4번 붓) 장봉, 천천히 쓴다.

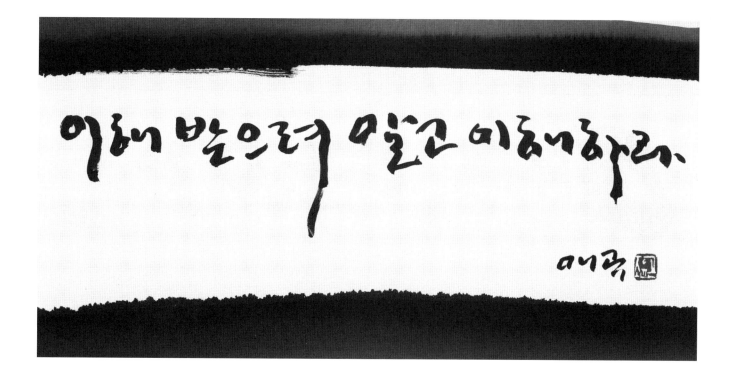

-. 엄마 아빠 사랑해요 70×25cm ▶사용 붓(7p 예시 3번 붓) 단봉, 천천히 쓴다.
-. 이해 받으려 말고 이해하라 70×35cm 법륜 스님 ▶사용 붓(7p 예시 5번 붓) 중봉, 천천히 쓴다.

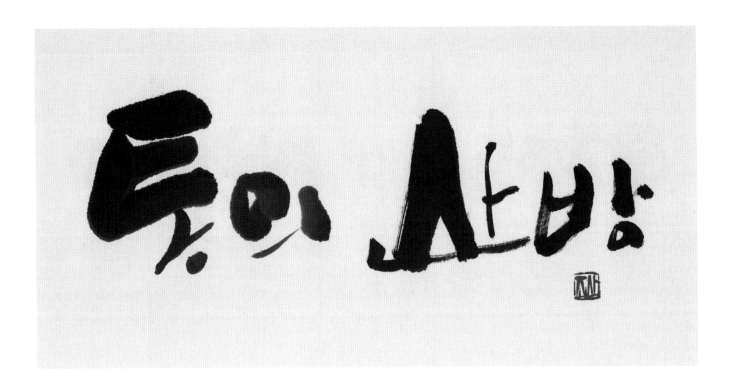

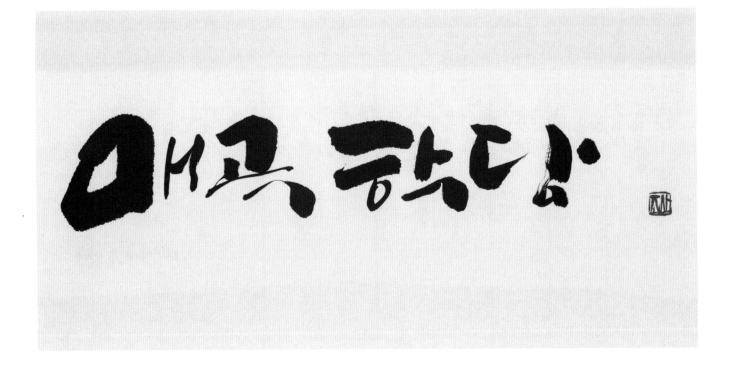

-. **통의산방** 70×40cm ▶사용 붓(7p 예시 4번 붓) 장봉, 천천히 쓴다.
-. **매곡학당** 70×35cm ▶사용 붓(7p 예시 4번 붓) 장봉, 천천히 쓴다.

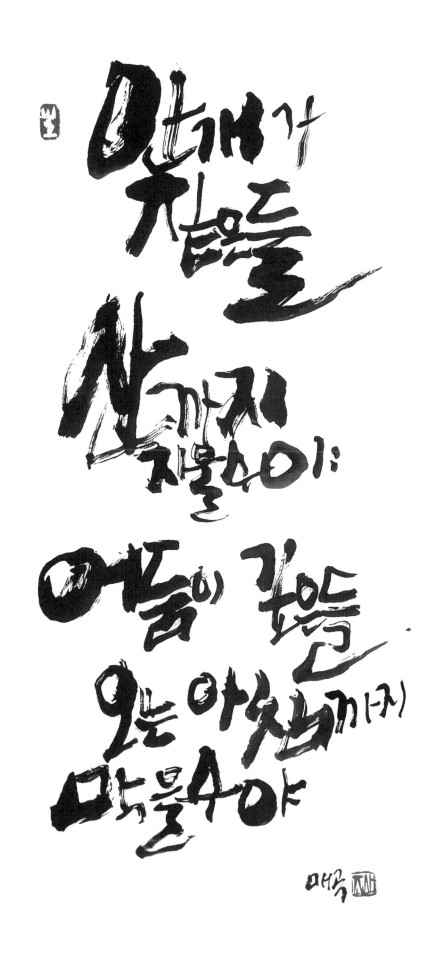

-. 안개가 짙은 들 산까지 지울수야, 어둠이 깊은 들 오는 아침까지 막을 수야
　100×70cm　나태주 시　▶사용 붓(7p 예시 5번 붓) 중봉, 보통속도로 쓴다.

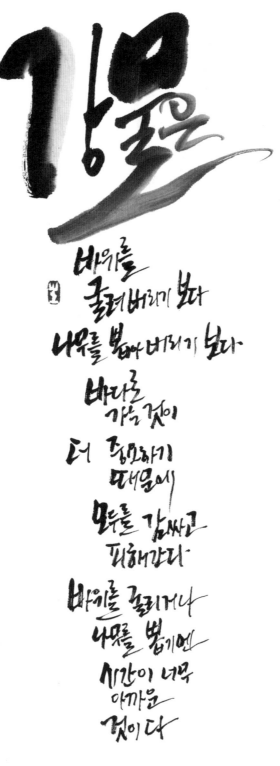

강물은

바위를
굴려버리기 보다
나무를 뽑아 버리기 보다
바다로
가는 것이
더 중요하기
때문에
모두를 감싸고
피해간다
바위를 굴리거나
나무를 뽑기엔
시간이 너무
아까운
것이다

매곡쓺

-. **강물은** (성공의 축지법에서) 70×30cm ▶사용 붓(7p 예시 2번 붓) 중봉, 보통속도로 쓴다.

바위를 굴려버리기 보다 나무를 뽑아 버리기 보다 바다로 가는 것이 더 중요하기 때문에 모두를 감싸고 피해간다. 바위를 굴리거나 나무를 뽑기엔 시간이 너무 아까운 것이다.

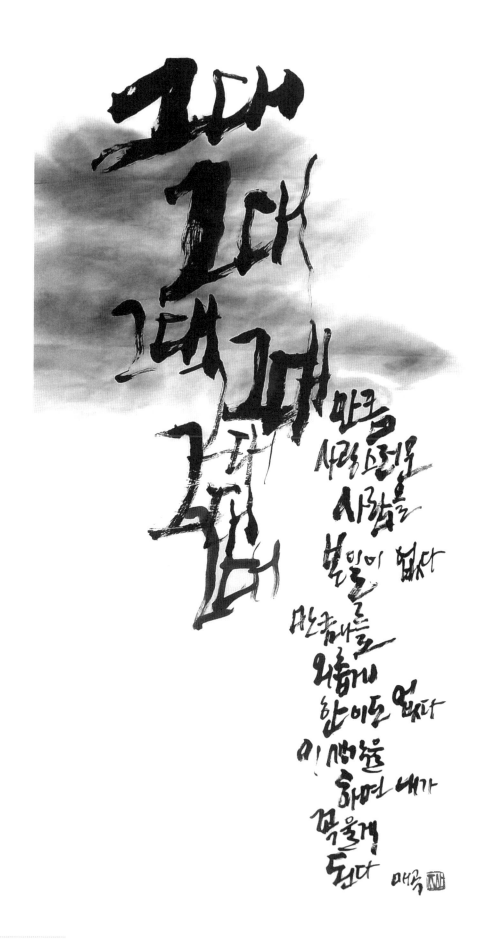

-. **그대 그대 그대...** 100×70cm 김남조 시 편지 ▶사용 붓(7p 예시 4번 붓) 장봉, 보통속도로 쓴다.
그대 만큼 사랑스러운 사람을 본 일이 없다. 그대 만큼 나를 외롭게 한 이도 없다. 이 생각을 하면 내가 꼭 울게 된다.

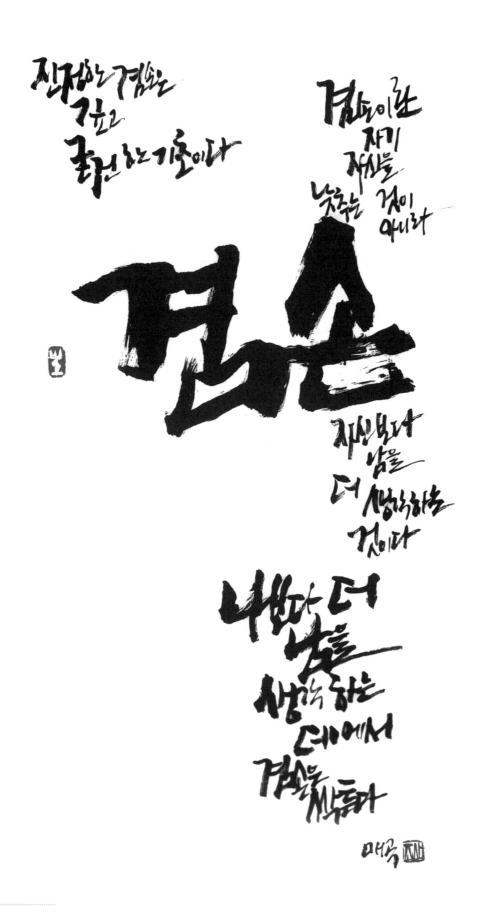

-. 겸손 100×70cm ▶사용 붓(7p 예시 4번 붓) 장봉, 보통속도로 쓴다.

진정한 겸손은 깊고 굳건한 기초이다. 겸손이란 자기 자신을 낮추는 것이 아니라 자신보다 남을 더 생각하는 것이다. 나보다 더 남을 생각하는 데에서 겸손은 싹튼다.

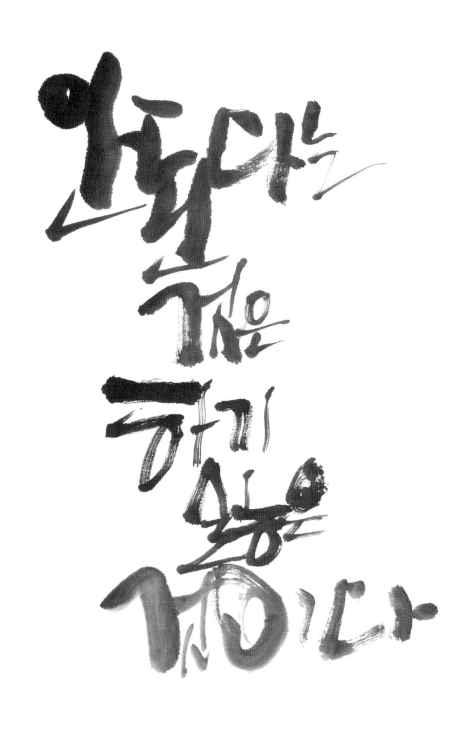

ー. 안 된다는 것은 하기 싫은 것이다. 70×35cm ▶사용 붓(7p 예시 4번 붓) 장봉, 천천히 쓴다.

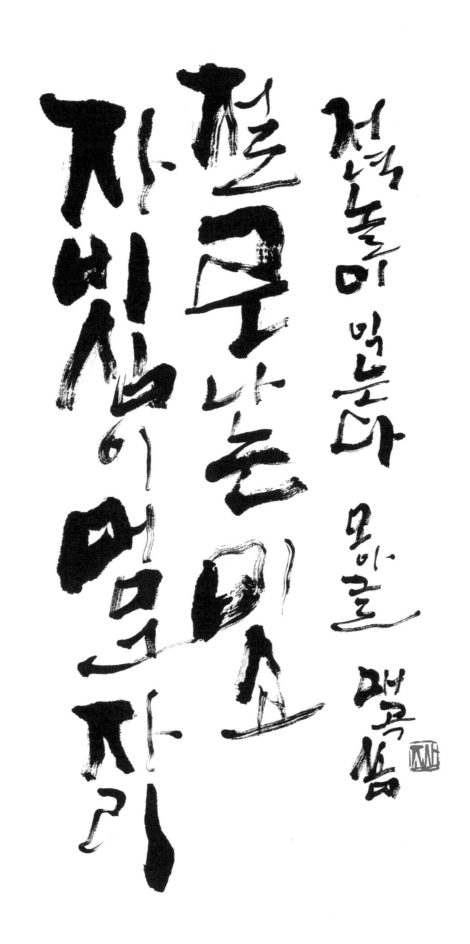

-. 자비심이 머문 자리 절로 나는 미소 저녁놀이 익는다　70×35cm　모아글　▶사용 붓(7p 예시 3번 붓) 단봉, 천천히 쓴다.

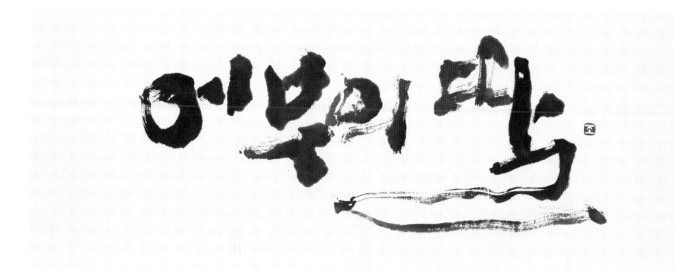

-. 아리 아리랑 70×35cm ▶사용 붓(7p 예시 1번 붓) 중봉, 아주 빠르게 쓴다.
-. 어부의 딸 70×35cm ▶사용 붓(7p 예시 4번 붓) 장봉, 아주 천천히 쓴다.
-. 아 네 그러세요 70×35cm ▶사용 붓(7p 예시 5번 붓) 중봉, 아주 천천히 쓴다.

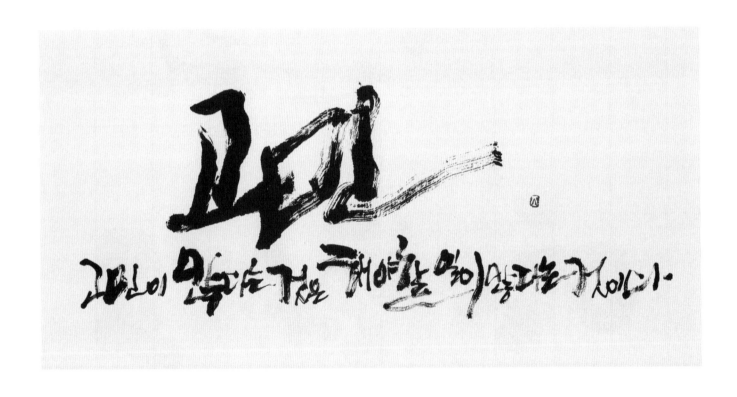

-. 그대 주머니는 언제나 두둑하기를　50×30cm　▶사용 붓(7p 예시 2번 붓) 중봉, 아주 천천히 쓴다.

-. 고민　70×35cm　▶사용 붓(7p 예시 3번 붓) 단봉, 보통속도로 쓴다.

고민이 많다는 것은 해야 할 일이 많다는 것이다.

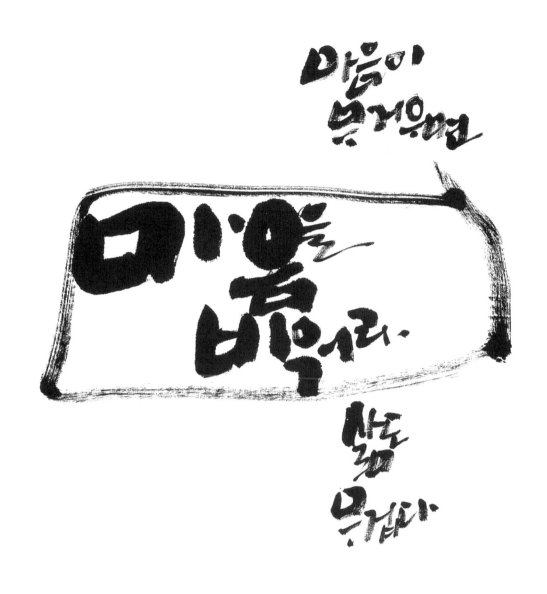

-. 마음을 비워라 70×35cm ▶사용 붓(7p 예시 2번 붓) 중봉, 천천히 쓴다.

마음이 무거우면 삶도 무겁다.

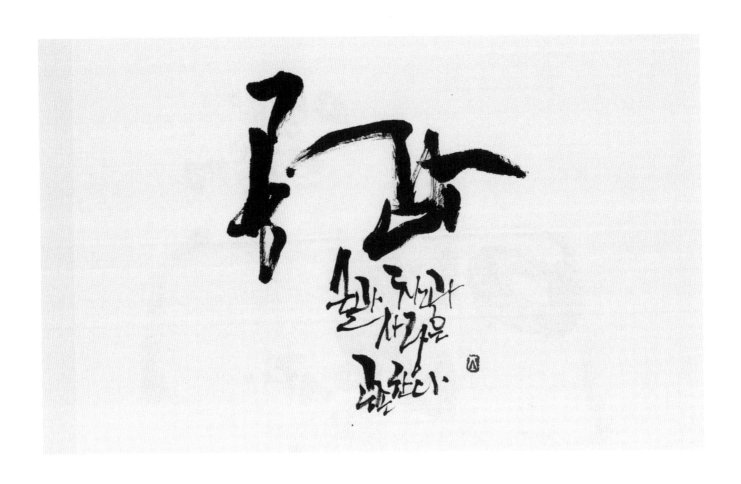

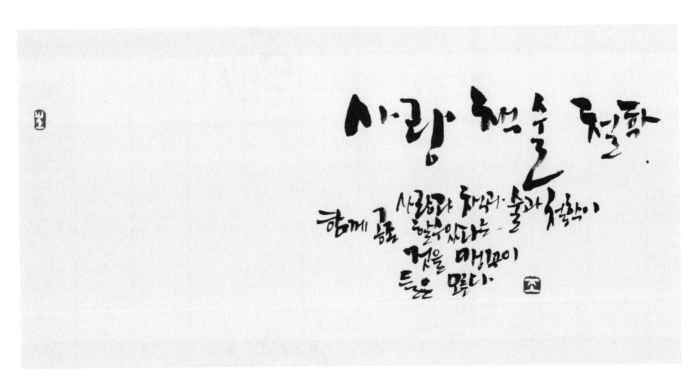

-. **공감** 50×30cm ▶사용 붓(7p 예시 2번 붓) 중봉, 천천히 쓴다.
-. **사랑 책 철학** 70×35cm ▶사용 붓(7p 예시 1번 붓)중봉, 천천히 쓴다.

사랑과 책과 술과 철학이 함께 공존 할 수 잇다는 것을 맹꽁이들은 모른다.

실전 활용하기

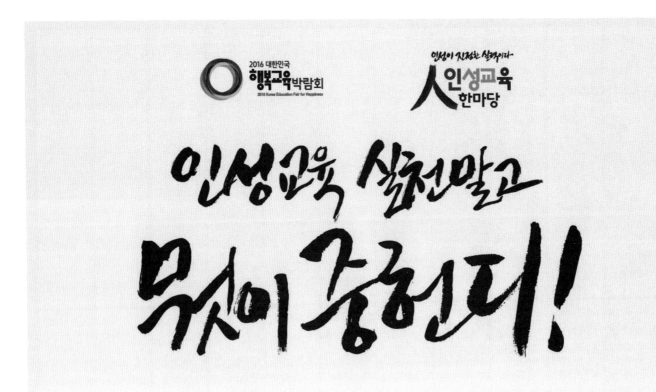

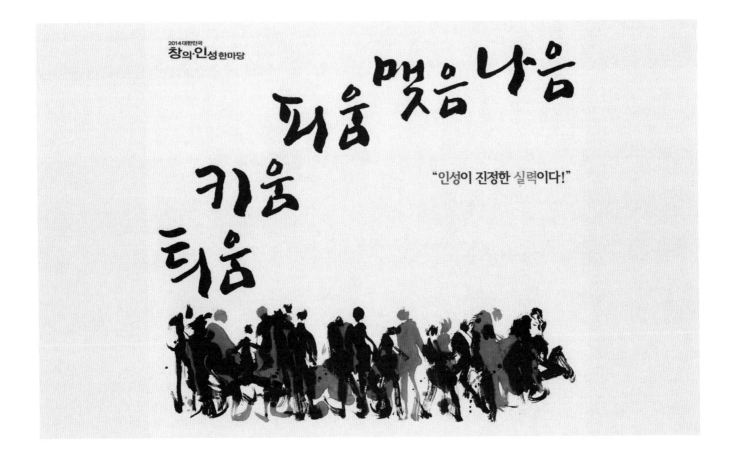

-. 2016 대한민국 행복교육박람회 인성교육 한마당(일산 킨텍스)
-. 2014 대한민국 창의 인성 한마당 (광주 김대중 컨벤션센터) (그림 석창우 화백)

내 손톱이 빠져나가고 내 귀와 코가 잘리고 내 손과 다리가
부러져도 그 고통은 이길수 있사오나
나라를 잃어버린 그 고통만은 견딜수가 없습니다
나라에 바칠목숨이 오직 하나 밖에 없는 것만이
이 소녀의 유일한 슬픔입니다.

유관순 열사 유언

-. 2015년 유관순열사 묘비 제막식 용산구 이태원 부군당

-. 2016 대한민국 행복교육 박람회 일산 킨텍스

서귀포여자중학교

인성! 그거 양, 이추룩 훈번해보게 마씸!
(인성! 그거요, 이렇게 한번 해봅시다!)

인천여자고등학교

바른인성 미래인재 성품나무로 키워가는 행복학교

명지대학교

사회교육대학원 예술심리치료학과

-. 2016 대한민국 행복교육 박람회 일산 킨텍스

-. 책표지 활용 작품

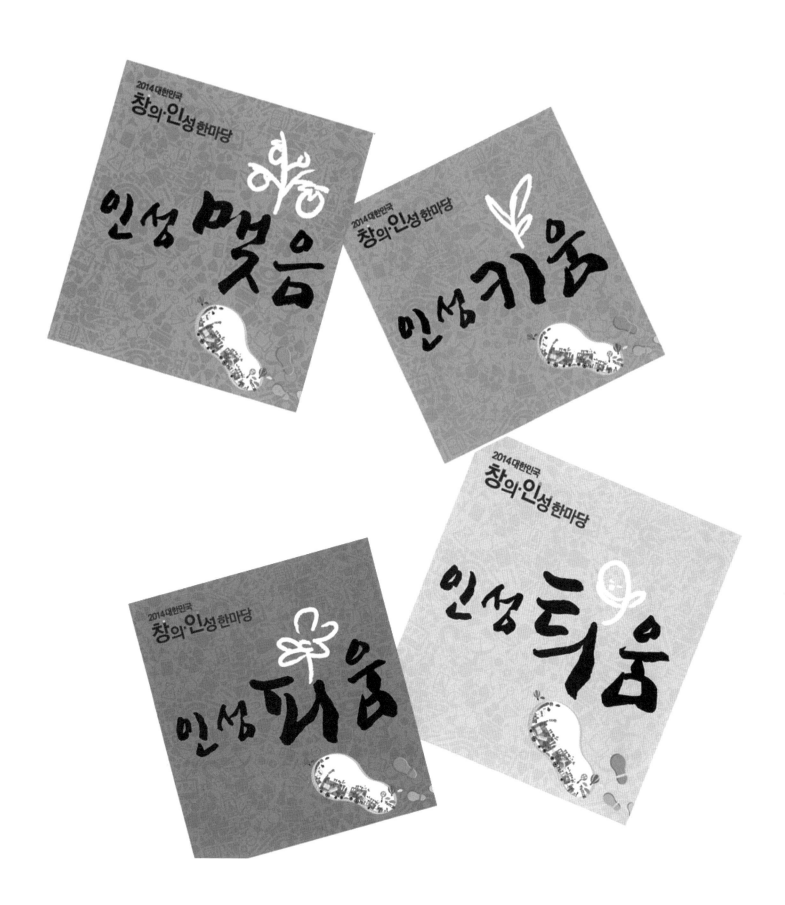

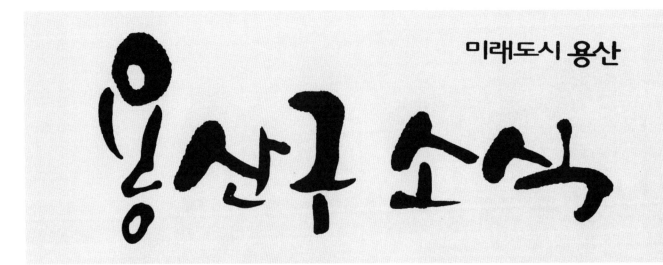

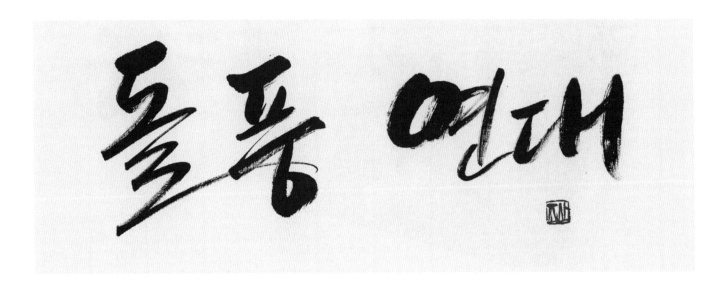

－. 용산구 소식
－. 서예봉사협회
－. 돌풍 연대

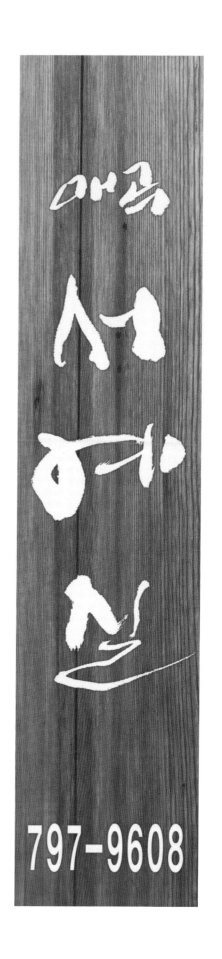

797-9608

-. 간판 활용 작품

판본체 활용
이미지 표현하기
붓펜 작품

판본체 활용

판본체는 방필의 대표 글씨체이다.
판본체를 깊게 이해하지 못하면 무겁고 힘찬 글씨를 쓸 수 없다.
다양한 느낌의 판본체를 익힌다는 것은 캘리그라피의 필수이다.

- ㅡ. 훈민정음 100×35cm ▶사용 붓(7p 예시 5번 붓) 중봉, 느리게 쓴다.
- ㅡ. 이조년 시조(다정가) 130×35cm ▶사용 붓(7p 예시 5번 붓) 중봉, 느리게 쓴다.

북 한 산 장

경 주 불 국 사

안 동 양 반

대 한 국 인

세 종 대 왕

－. 북한산장 등 35×50cm ▶사용 붓(7p 예시 5번 붓) 중봉

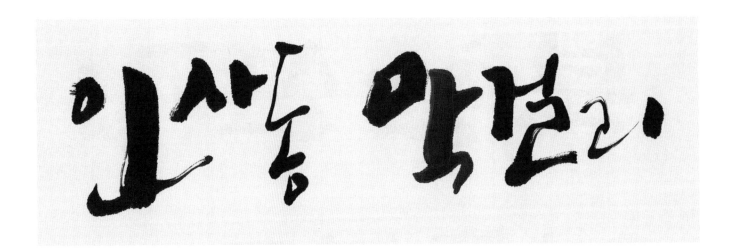

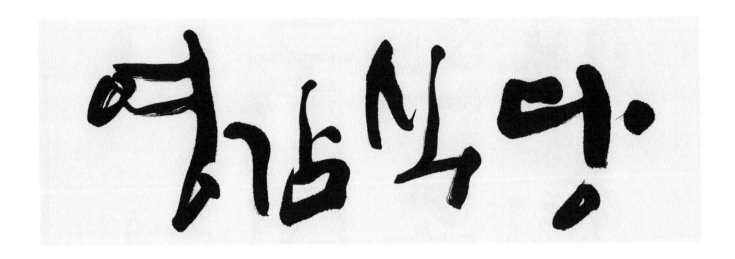

-. **인사동 막걸리** 35×70cm ▶사용 붓(7p 예시 2번 붓) 중봉, 약간 느리게 쓴다.
-. **어부의 딸** 35×70cm ▶사용 붓(7p 예시 2번 붓) 중봉, 약간 느리게 쓴다.
-. **영감식당** 35×70cm ▶사용 붓(7p 예시 5번 붓) 중봉, 약간 느리게 쓴다.

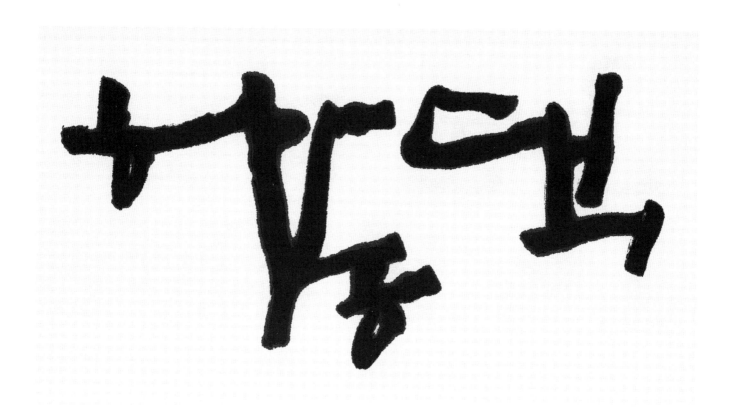

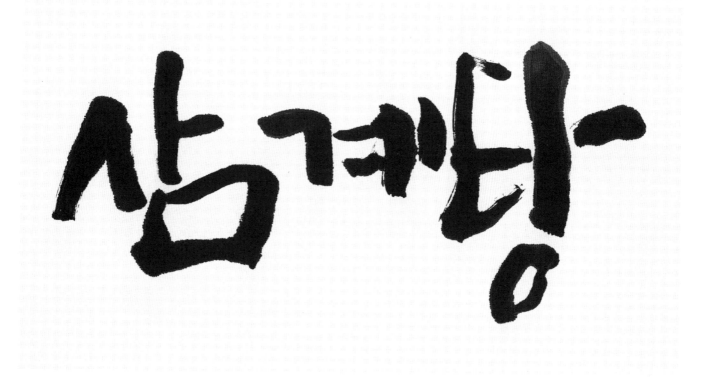

-. **하동댁** 35×70cm ▶사용 붓(7p 예시 5번 붓) 중봉, 느리게 쓴다.
-. **삼계탕** 35×50cm ▶사용 붓(7p 예시 5번 붓) 중봉, 느리게 쓴다.

-. 물방울이 진짜로 바위를 뚫는다. 35×50cm ▶사용 붓(7p 예시 2번 붓) 중봉, 약간 느리게 쓴다.
-. 너무 잘하려 하지마라. 살아 있음이 이미 이긴 것이다. 35×70cm ▶사용 붓(7p 예시 2번 붓) 중봉, 약간 느리게 쓴다.
※ 위 두 작품은 판본체보다 더 흘려 쓴 작품임.

① 비움

여보게 이사람아

비워야 채우지

②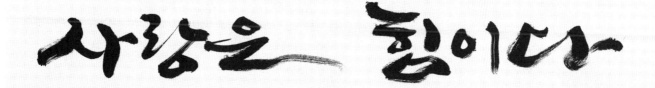

③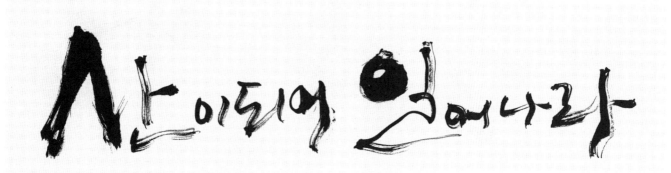

-. 비움 30×70cm ▶사용 붓(7p 예시 2번 붓) 중봉, 느리게 쓴다.
-. 사랑은 힘이다 18×35cm ▶사용 붓(7p 예시 2번 붓) 중봉, 약간 빠르게 쓴다.
-. 산이 되어 일어나라 18×35cm ▶사용 붓(7p 예시 2번 붓) 중봉, 약간 빠르게 쓴다.
※ ②, ③번 작품은 판본체보다 더 흘려 쓴 작품임.

안녕하십니까

감사합니다

자연을 닮은 사람

-. 안녕하십니까 50×25cm ▶사용 붓(7p 예시 2번 붓) 중봉
-. 감사합니다 40×25cm ▶사용 붓(7p 예시 3번 붓) 단봉
-. 자연을 닮은 사람 70×30cm ▶사용 붓(7p 예시 3번 붓) 단봉
※ 위 작품들은 판본체보다 더 흘려 쓴 작품임.

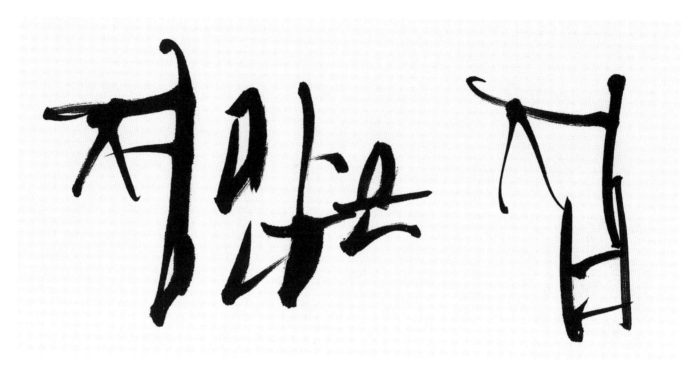

백속에 쌓은 책이 일만권이다.

-. 정 많은 집 60×35cm ▶사용 붓(7p 예시 3번 붓) 단봉
-. 책 35×70cm ▶사용 붓(7p 예시 5번 붓) 중봉

이미지 표현하기

콘셉트에 맞게 글씨를 쓴다는 것은 캘리그라피의 생명이다.
그렇지 못한 글씨는 감동도 없을 뿐더러, 시선을 끌지 못한다.

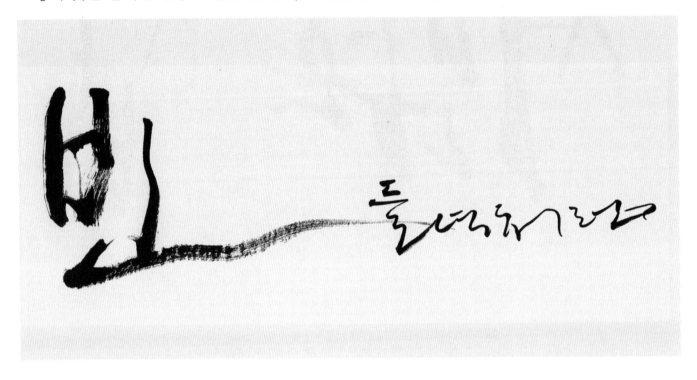

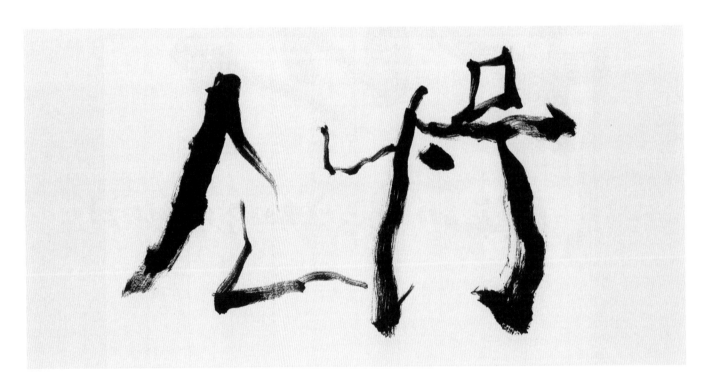

-. **빈 들녘처럼** 70×352cm ▶사용 붓(7p 예시 1번 붓) 중봉, 약간 빠르게 쓴다.
-. **소나무** 50×35cm ▶사용 붓(7p 예시 5번 붓) 중봉, 느리게 쓴다.

이미지 글씨 쓰기

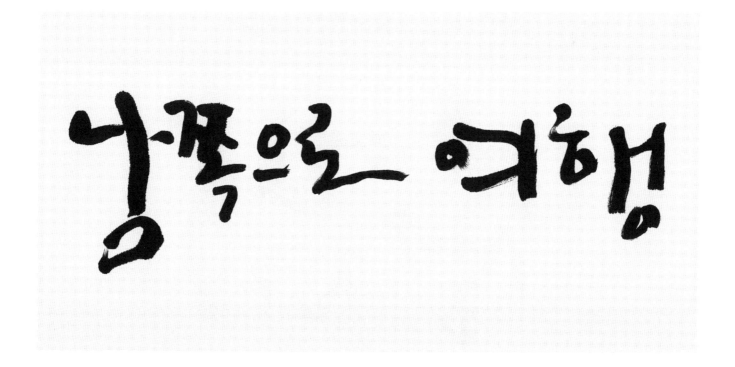

-. 풍경소리 45×30cm ▶사용 붓(7p 예시 1번 붓) 중봉, 빠르게 쓴다.
-. 남쪽으로 여행 70×30cm ▶사용 붓(7p 예시 5번 붓) 중봉, 느리게 쓴다.

이미지 글씨 쓰기

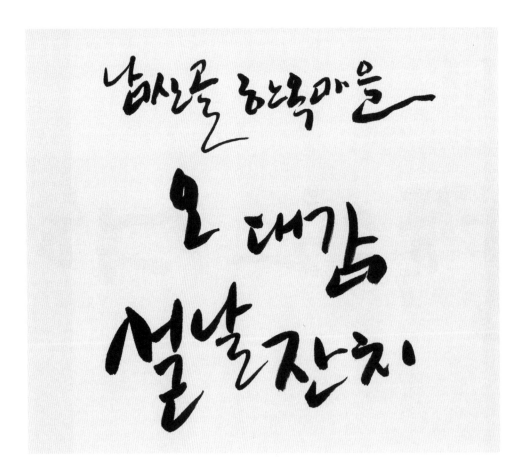

-. 토종닭 60×35cm ▶사용 붓(7p 예시 5번 붓) 중봉, 느리게 쓴다.
-. 남산골 한옥마을 오대감 설날잔치 30×50cm ▶사용 붓(7p 예시 3번 붓) 단봉, 빠르게 쓴다.

붓펜 작품

필기구 중에서 붓과 가장 가까운 도구가 붓펜이다.
붓펜을 잘 다룰 줄 알면 붓을 대신할 수도 있다. 다만 붓털이 스펀지로 된 붓펜은 효과가 적다.

-. 세상을 밝히는 해처럼 20×8cm
-. 국민체육진흥공단 12×3cm
-. 아니 온듯이 왔다 가소서 15×9cm

긍정이 걸작을 만든다

남도여행 청라도

변화는 있어도
변함은 없기를

애록

-. 긍정이 걸작을 만든다 20×6cm
-. 남도여행 청라도 12×3cm
-. 변화는 있어도 변함은 없기를 22×10cm

알
름
답
게

알
죽

美

-. 미(美) 15×10cm

저 자 와 의
협 의 하 에
인 지 생 략

증보판

캘리그라피 기법

초판발행 2015년 4월 20일
4판발행 2021년 7월 20일

저 자 조윤곤
서울시 용산구 서빙고로 4-10 매곡서화실 / 02-797-9608
010-8864-9607 / E-mail : muwonje@naver.com
캘리그라피 아카데미 – 용산구청내 용산아트홀 제3강의실

펴낸곳 ㈜이화문화출판사
주 소 서울시 종로구 인사동길12 대일빌딩 310호
T E L 02-732-7091~3(구입문의)
F A X 02-725-5153
홈페이지 www.makebook.net

등록번호 제300-2015-92호
ISBN 979-11-5547-249-1 03640

값 20,000원